新漫畫教室

角色繪畫篇

C.C 動漫社 編著

目　錄

第1章

臉部繪畫課程

第2章

身體繪畫課程

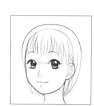

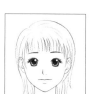
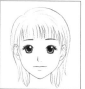

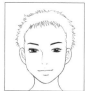

臉部繪畫課程

第3章

角色繪畫課程

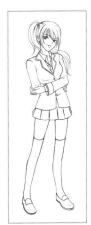
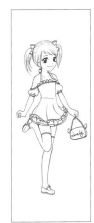
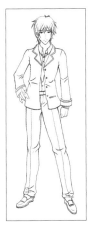
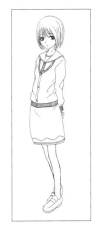
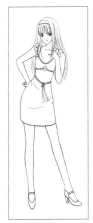
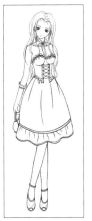
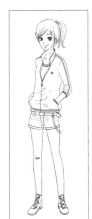
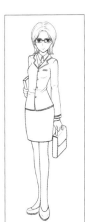

身體繪畫課程

俏皮可愛的少女、溫柔賢慧的女孩、風度翩翩的美少年、成熟穩重的老師等等，如此千變萬化的角色，我們要怎麼樣來抓住他們的特徵，把他們表現得活靈活現呢？此書將漫畫中的基本角色類型進行了深入的分析，結合不同的服飾、動作、表情，幫助大家了解並創造出個性十足、唯妙唯肖的漫畫人物。

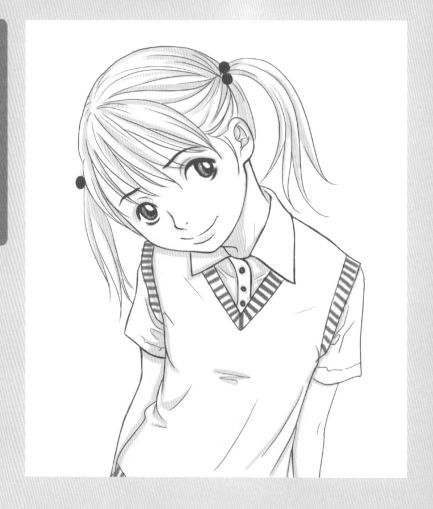

● 我們用立方體來表示仰視俯視，這樣能很容易地看出效果來。

 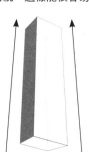 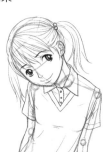

本書的使用方法

　　每一小節大致分為四個部分，按照第一部分到第四部分的順序閱讀，幫助大家更有序、更系統的學習。

● 四個部分的內容分別為 ●

第一部分：範例圖
第二部分：相關知識內容講解
第三部分：繪製過程解析圖
第四部分：動手練習區

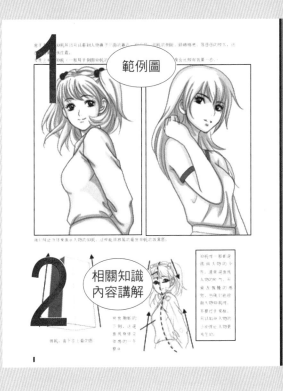

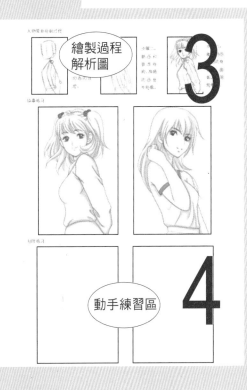

● 人物的結構小圖

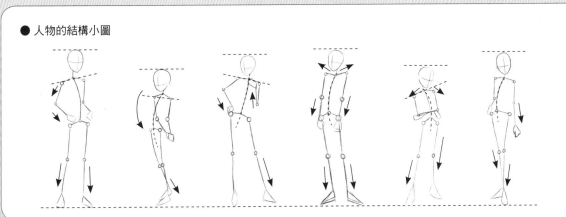

臉部的肌肉和表情

　　讓我們透過學習來了解人物臉部肌肉形成表情的情況吧！在人的臉部，由於眼周、額頭部分、嘴部周圍和下巴這些部位的肌肉牽動，就會形成人物的臉部表情。

主要的臉部肌肉

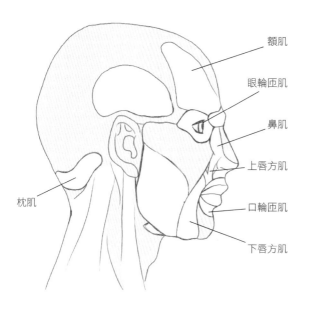

額肌
眼輪匝肌
鼻肌
上唇方肌
口輪匝肌
下唇方肌
枕肌

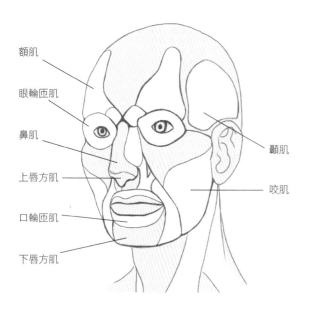

額肌
眼輪匝肌
鼻肌
上唇方肌
口輪匝肌
下唇方肌
顳肌
咬肌

下面我們來看一下人物臉部的表情變化

眉心的肌肉變得很放鬆，朝外側拉伸。

顴骨部分，由於人物微笑也帶動了顴弓部肌肉向上。

兩個嘴角均衡向上翹，如果不均衡的話笑容會變得很怪異。

● 微笑時人物的臉部肌肉走向

以眼睛為中心，肌肉分別朝上下拉伸，眼睛也隨之睜大。

嘴巴呈現「喔」形時，臉頰是有點凹陷的。

嘴巴周圍大部分的肌肉，都以嘴為中心匯集起來。

● 吃驚時人物臉部肌肉走向

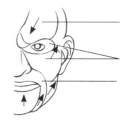

肌肉朝著眉心聚集。

當眼睛用力的時候，臉頰也隨著向上抬。

嘴巴周圍的肌肉向外側拉伸。

● 憤怒時人物臉部肌肉走向

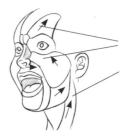

嘴巴張開的時候，臉頰和眉毛都順著上抬，臉頰也鼓起來。

由頸部的肌肉帶動嘴巴張開的動作。

● 高興大笑時人物臉部肌肉走向

繪製人體的重點是背椎

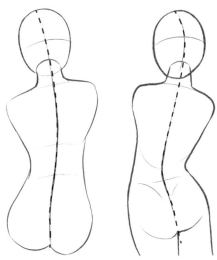

脊椎是從頭部到腰部再到盆骨，貫穿整個人體軀幹的「支柱」。這條透過身體中線的脊椎支撐著人體，人體全身的動作都是以脊椎作為中心來展開的，有意識地以脊椎為中心來作畫，可以描繪出更多不同姿勢的具有存在感的人物。

對於人物的背面輪廓，要認識到背骨是呈S形的，要在身體中部畫上柔和的曲線。

人物伸展動作

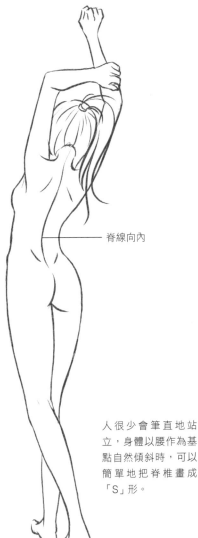

脊線向內

人很少會筆直地站立，身體以腰作為基點自然傾斜時，可以簡單地把脊椎畫成「S」形。

● 人物跪姿動作

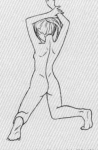

這樣的姿勢是比較難掌握的，人物不但跪著而且上半身又伸展開來，畫這樣的動作時要注意肩部和骨盆的傾斜。

● 人物坐姿動作

在人物坐著的時候脊椎也不會是直線，同樣是彎曲的曲線，只不過彎曲的幅度比較小。

● 人物跪坐動作

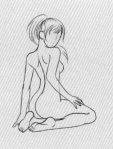

在描繪跪坐這類柔韌型的動作時，要更為強調人物脊椎的「S」形。

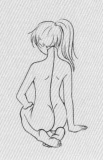

7

描繪具有動感的姿勢

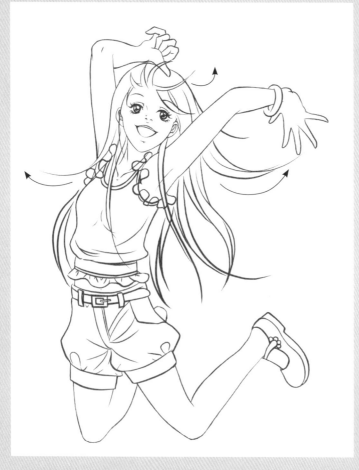

想要有效地表現出具有動感的姿勢，首先要運用立體型的構圖，運用雙腳向上跳躍來展現人物的動態感，展現人物大幅度的動作。考慮好以上幾點內容，並添加頭髮和服飾，整個人物就具有動感了。

人物的整個身體由於跳躍的動作和較大的扭曲，所以呈現出了「C」字型。

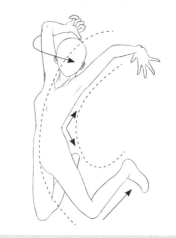

人物跳躍到空中，其頭髮也要隨著向上飄起，這樣才會更加生動，跟整個人物的動作也相匹配，這是要非常注意的一點。

人物服飾部分跟頭髮是一樣的，由於衣服質地輕，讓其飄起來會更具動感。

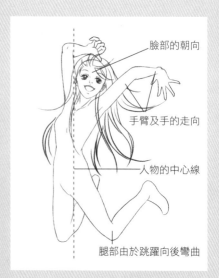

臉部的朝向

手臂及手的走向

人物的中心線

腿部由於跳躍向後彎曲

繪製流程

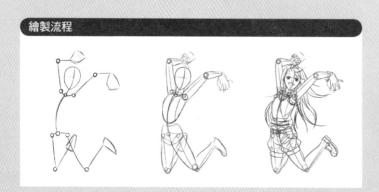

第1章

·臉部繪畫課程·

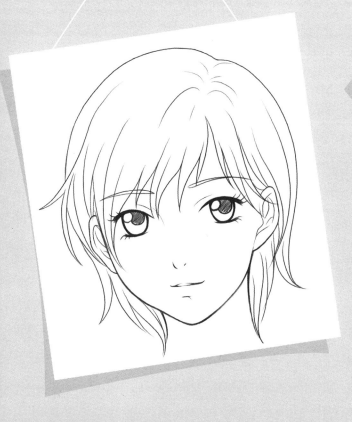

臉部是漫畫人物最吸引人的地方，這也是為什麼大多數人會先從臉部開始繪製人物的原因。在這一章中，我們將透過對人物的臉型、五官以及表情的畫法的詳細講解，來學習怎樣繪製出一張令人滿意又特別的卡漫人物的臉部吧！

臉部輪廓（圓和叉）的基礎

　　漫畫人物臉部的畫法基礎的要點就是「圓」和「叉」，「圓」和「叉」也是繪製漫畫的起點，以「圓」和「叉」為基本輪廓線，用線條勾勒出人物的大體形態。

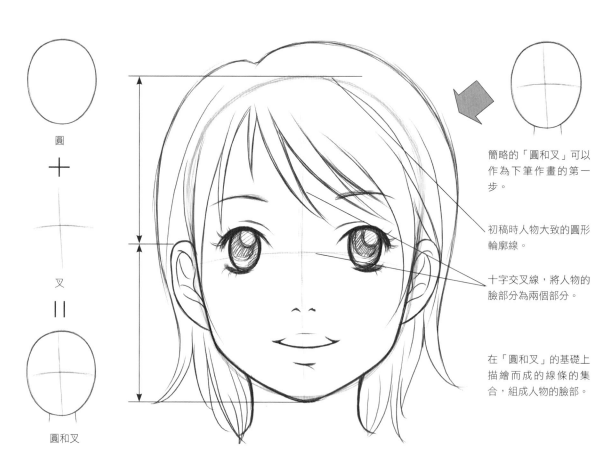

圓

叉

圓和叉

簡略的「圓和叉」可以作為下筆作畫的第一步。

初稿時人物大致的圓形輪廓線。

十字交叉線，將人物的臉部分為兩個部分。

在「圓和叉」的基礎上描繪而成的線條的集合，組成人物的臉部。

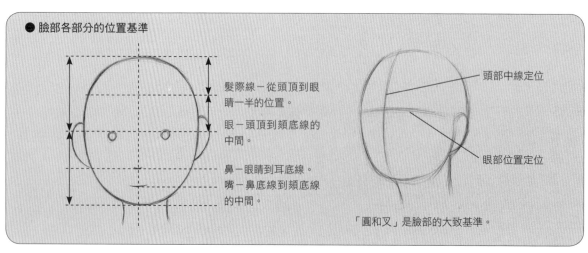

● 臉部各部分的位置基準

髮際線－從頭頂到眼睛一半的位置。

眼－頭頂到頦底線的中間。

鼻－眼睛到耳底線。

嘴－鼻底線到頦底線的中間。

頭部中線定位

眼部位置定位

「圓和叉」是臉部的大致基準。

「圓和叉」是人物臉部朝向的基準線

 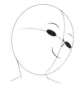 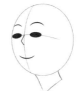 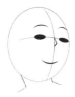

臨摹練習

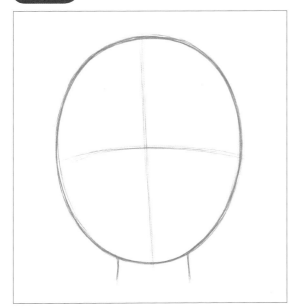 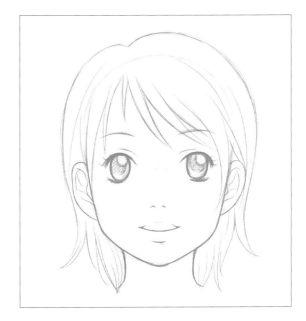

創作練習

頭部輪廓的基礎

在實際繪畫過程中，往往很難畫出具有精確立體感的輪廓，但即使是繪製最簡單的草圖，也要知道頭部結構的比例。人物是漫畫的基礎，讓我們來學習掌握頭部形狀和比例的基本規則吧！

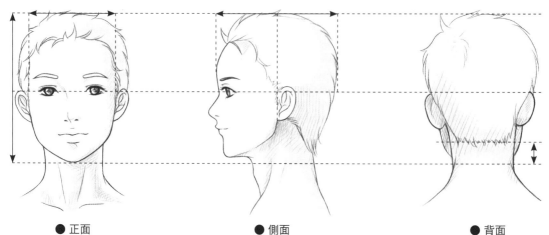

● 正面
成人頭部的寬度要小於其縱長。

● 側面
側面頭部，從前額到後腦勺的寬度必須大於正面頭部的寬度。

● 背面
後髮際線的位置必須高於人物下巴的位置。

頭部的輪廓

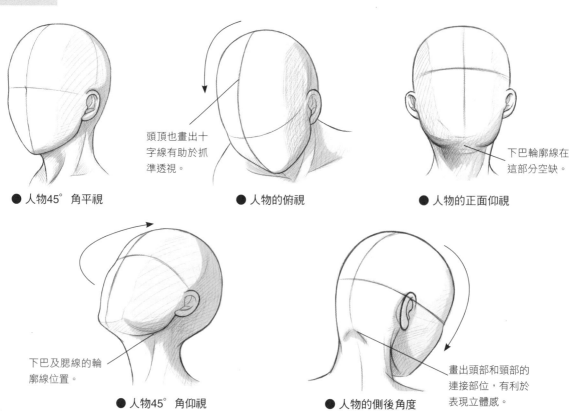

頭頂也畫出十字線有助於抓準透視。

下巴輪廓線在這部分空缺。

● 人物45°角平視

● 人物的俯視

● 人物的正面仰視

下巴及腮線的輪廓線位置。

● 人物45°角仰視

● 人物的側後角度

畫出頭部和頸部的連接部位，有利於表現立體感。

頭部的透視，掌握好了正面和側面的繪製方法後，我們來看看人物其他角度的頭部透視圖。

 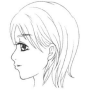 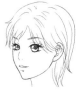 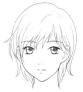

背側面平視　　　　　正側面平視　　　　　半側面平視　　　　　正面平視

臨摹練習

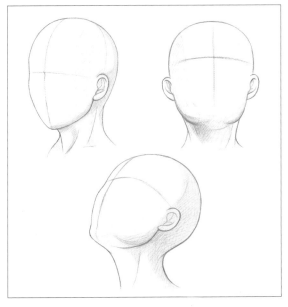 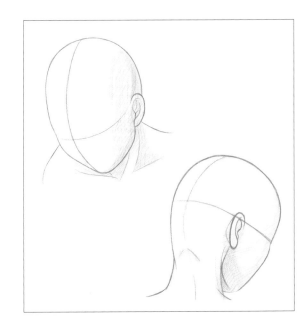

創作練習

畫臉的順序

在掌握了頭部結構後，我們來學習怎樣繪製角色的臉部，當我們在大腦裡設定了角色的大致輪廓後，即可在紙上勾勒出草圖。可以從輪廓開始，也可以從五官著手。

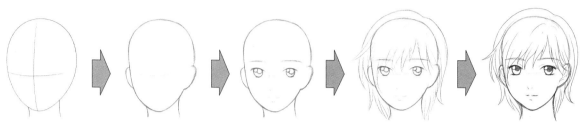

大致輪廓。

畫出臉部的大致輪廓。根據十字線找到耳朵的位置。

根據十字線找到眼睛、鼻子、嘴巴的位置並畫出大致輪廓。

畫出人物頭髮的基本造型，添加五官。

對清理稿進行描線後，最終完成人物臉部。

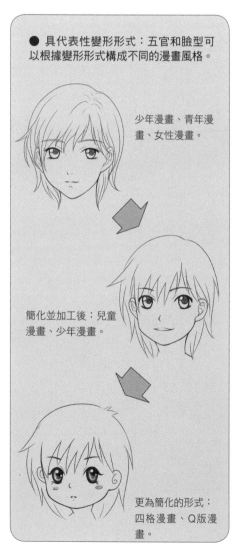

● 具代表性變形形式：五官和臉型可以根據變形形式構成不同的漫畫風格。

少年漫畫、青年漫畫、女性漫畫。

簡化並加工後：兒童漫畫、少年漫畫。

更為簡化的形式：四格漫畫、Q版漫畫。

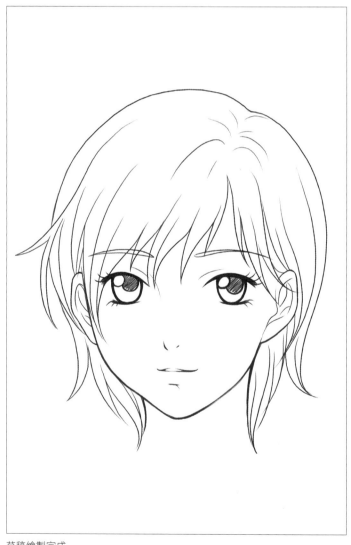

草稿繪製完成

從大致的圓形開始邊畫邊修整臉的形狀

方法一

畫出橢圓形臉部大致輪廓，這是最常用的一種方法。

方法二

1.首先畫出一個圓形的大致輪廓。

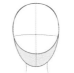

2.然後再添加下巴的部位，重新定位眼睛的基準線。

3.最後再勾出適合人物臉型的輪廓。

臨摹練習

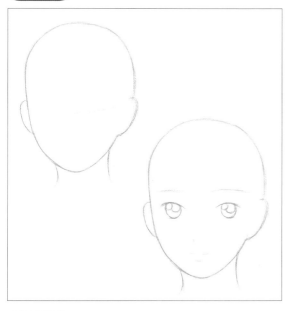

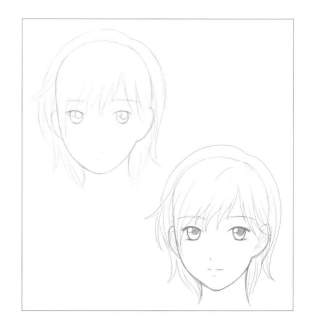

創作練習

個性化的臉龐

　　臉型是凸顯人物特點的關鍵，因為角色的年齡、人種的不同，臉部輪廓的基準也不能一概而論，大致可分為鵝蛋形、四方形和圓形。

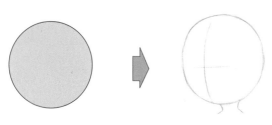

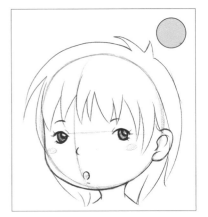

　　這類臉型在開始繪製時就進行了變形處理，作為造型誇張的漫畫型人物的輪廓，適用於圓乎乎的人物、孩子及嬰兒。

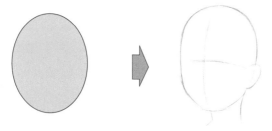

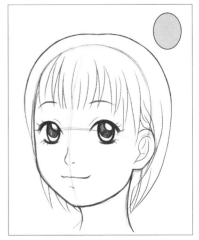

　　鵝蛋臉型是最為標準的臉部輪廓，應用範圍從造型誇張的漫畫角色到寫實風格的作品，可據此塑造不同類型的人物。

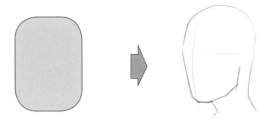

　　四方臉型適用於寫實風格的男性和體格粗壯的人物。臉部特徵為寬大四方。

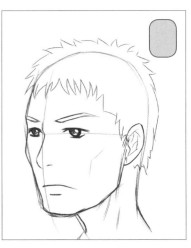

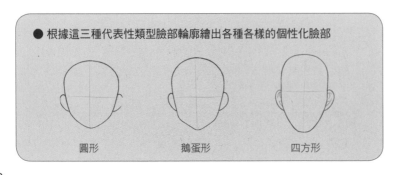

● 根據這三種代表性類型臉部輪廓繪出各種各樣的個性化臉部

圓形　　　　鵝蛋形　　　　四方形

在了解了基本面部輪廓後,接下來創作更具個性化的臉型。搞笑型人物的臉部誇張、特徵明顯、比例超出正常比例的範圍。也可以進行局部誇張。

臨摹練習　根據臉型畫出你們喜歡的五官吧!

創作練習　根據已經給出的臉型創造出自己喜歡的臉型吧!

五官的基本塑造

五官的塑造是對人物個性最直接的設定，一般人物的五官比例為三停五眼。三停是從髮際線到眉毛，眉毛到鼻底，鼻底到頦底的三個等分線。五眼是人物橫切面一隻耳朵，到另外一隻耳朵的間距，約為五個眼長的距離。為了我們能更好地刻畫人物五官，先來學習一下寫實性人物五官的繪製。

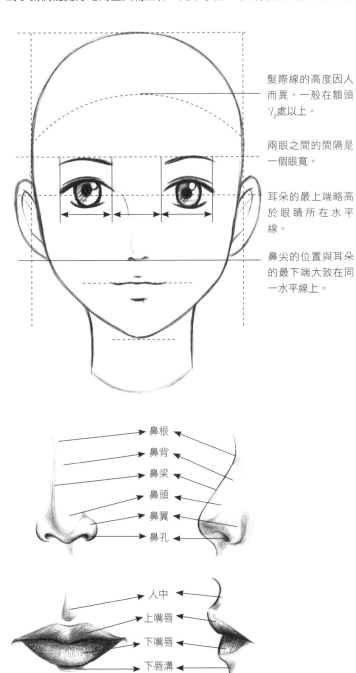

髮際線的高度因人而異，一般在額頭 $1/2$ 處以上。

兩眼之間的間隔是一個眼寬。

耳朵的最上端略高於眼睛所在水平線。

鼻尖的位置與耳朵的最下端大致在同一水平線上。

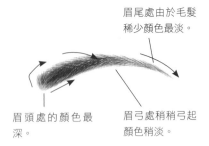

眉尾處由於毛髮稀少顏色最淡。

眉頭處的顏色最深。

眉弓處稍稍弓起顏色稍淡。

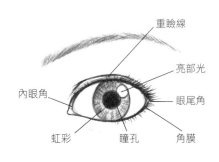

重瞼線

亮部光

內眼角

眼尾角

虹彩

瞳孔

角膜

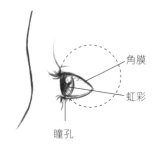

角膜

虹彩

瞳孔

鼻根

鼻背

鼻梁

鼻頭

鼻翼

鼻孔

人中

上嘴唇

下嘴唇

下唇溝

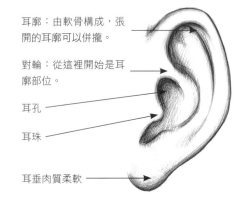

耳廓：由軟骨構成，張開的耳廓可以併攏。

對輪：從這裡開始是耳廓部位。

耳孔

耳珠

耳垂肉質柔軟

上下眼瞼的線條決定眼睛的形狀，因此繪製時要特別注意

眼睛的基本形狀是杏仁型。　　首先繪製出上眼皮。　　然後繪製出下眼皮。　　畫出瞳孔和睫毛。

臨摹練習

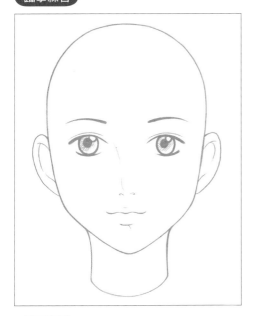

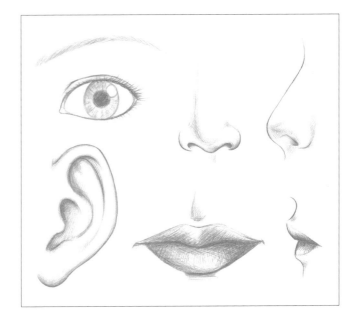

創作練習

刻畫個性化的五官

在學習了五官的基本造型知識之後，我們來了解一下漫畫中人物的五官的塑造，在漫畫中可以對角色的五官進行適當的誇張，來凸顯角色個性。

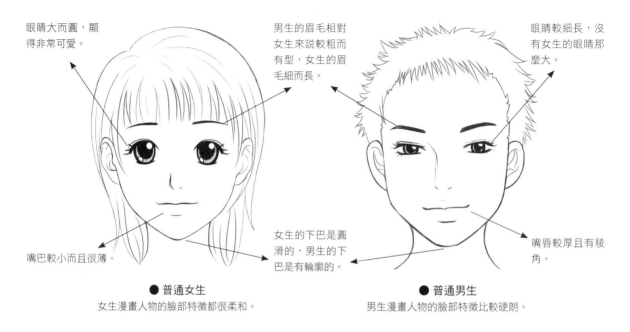

眼睛大而圓，顯得非常可愛。

男生的眉毛相對女生來說較粗而有型，女生的眉毛細而長。

眼睛較細長，沒有女生的眼睛那麼大。

嘴巴較小而且很薄。

女生的下巴是圓滑的，男生的下巴是有輪廓的。

嘴唇較厚且有稜角。

● 普通女生
女生漫畫人物的臉部特徵都很柔和。

● 普通男生
男生漫畫人物的臉部特徵比較硬朗。

● 在學習了基本漫畫人物的五官造型後，下面我們來了解一下更多的人物五官特徵。

成熟女性的五官：高挑的眉毛、尾翹的睫毛、豐潤的雙唇。

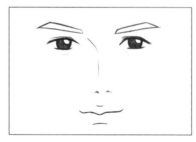

成熟男性的五官：要接近真人比例。

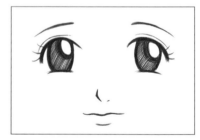

可愛女生的五官：大大的眼睛、小巧的鼻子、眼神要純真。

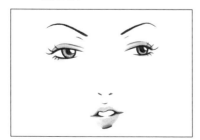

性感女性的五官：面相的感覺和成熟型的女性比較接近，眼神較迷離。

優美男子的五官：精緻細膩的五官，不要畫得太粗獷，要突出角色的秀麗感。

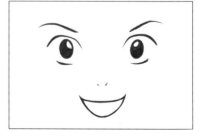

熱血男生的五官：會比較簡潔化，靈動而富有朝氣的眼神是必不可少的。

下面我們來學習漂亮的大眼睛的繪製

1.首先勾勒出人物眼睛的大致形狀。

2.確定眼睛瞳孔及亮部光的位置。

3.將瞳孔部分塗黑。

4.為眼睛的上下眼瞼添上幾根睫毛，大眼睛繪製完成！

臨摹練習

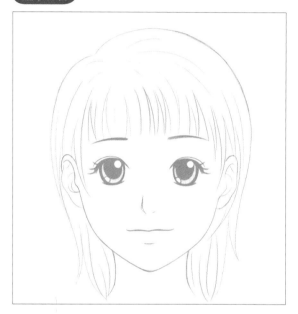 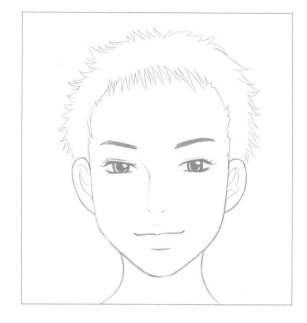

創作練習

生動的表情

當我們掌握了人物的五官刻畫後，接下來進入表情的訓練，雖然每種表情都有一定的規律，但是由於人物長相、個性的差異，所呈現出來的表情特徵也會有微妙的差別。

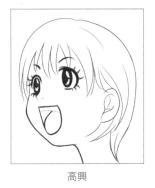

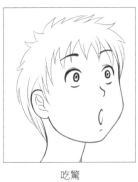

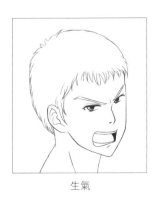

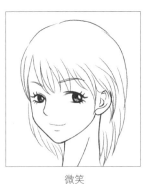

| 高興 | 吃驚 | 生氣 | 微笑 |

● 各種不同角色喜怒哀樂的表情變化。

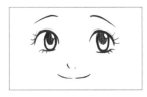

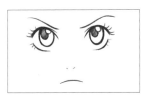

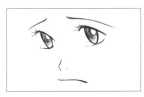

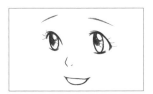

可愛型女生的喜怒哀樂（表情的變化幅度相對較為明顯）。

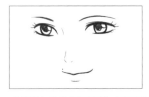

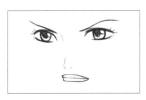

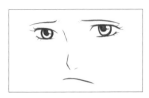

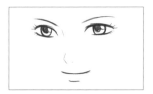

成熟型女性的喜怒哀樂（表情的變化幅度不是特別的大）。

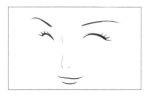

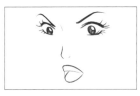

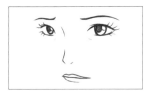

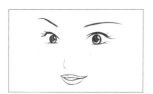

性感型女性的喜怒哀樂（表情的變化相對於成熟女性來說較為明顯）。

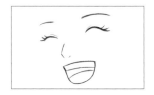

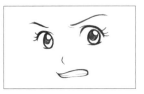

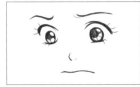

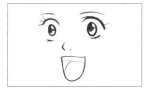

熱血型的喜怒哀樂（典型的喜怒哀樂寫在臉上的角色）。

用基本範例圖來表示人物感情波動時，因臉部的變化表現出來的表情

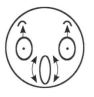

吃驚

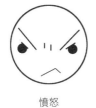

憤怒

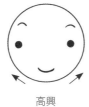

高興

悲傷

臨摹練習

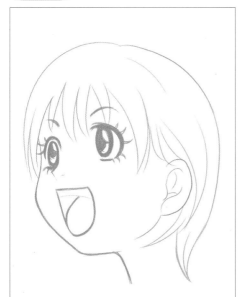

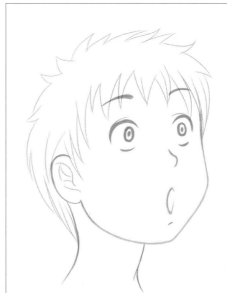

創作練習

髮型的變化

　　一個人物的形象豐滿與否，髮型是一個重要的因素，適當的髮型設計可以讓人物增色不少，但是其表現確實是有一定難度的。

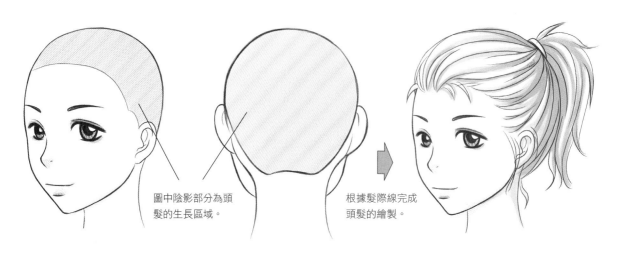

圖中陰影部分為頭髮的生長區域。

根據髮際線完成頭髮的繪製。

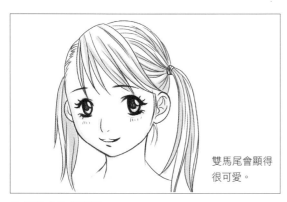

雙馬尾會顯得很可愛。

● 可愛女生的髮型

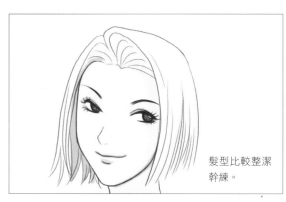

髮型比較整潔幹練。

● 成熟女性的髮型

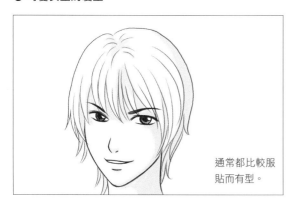

通常都比較服貼而有型。

● 帥氣男生的髮型

髮型不會太花俏，頭髮很整齊，會用髮膠固定髮型。

● 成熟男性髮型

沿著髮際線畫出頭髮的大概輪廓，注意頭髮有一定的厚度，蓬鬆的頭髮才能讓人物頭部看起來更有立體感。

 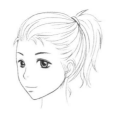 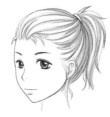

1.找到人物的髮際線位置。

2.根據髮際線描繪頭髮基本輪廓。

3.對頭髮進行修飾。完成！

臨摹練習

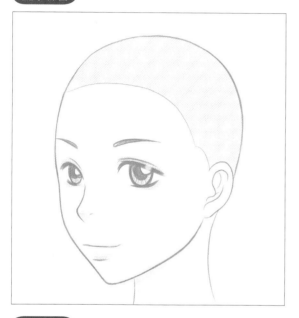 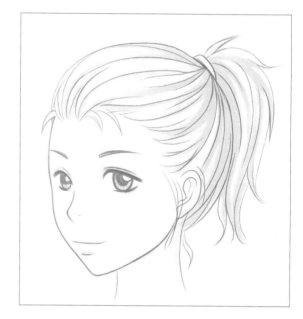

創作練習

臉部不同角度表現

學習了人物的臉部造型後，接下來從各種角度描繪同一個角色。

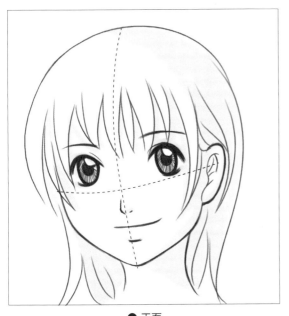

● 正面

眼睛的位置和大小，頭髮的造型和厚度等都符合標準。

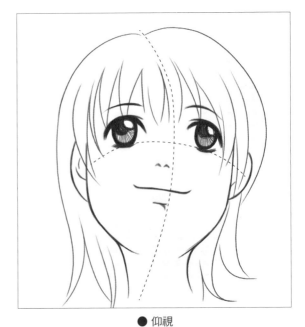

● 仰視

由於仰視，頭部的輪廓和頭髮的輪廓基本一致。

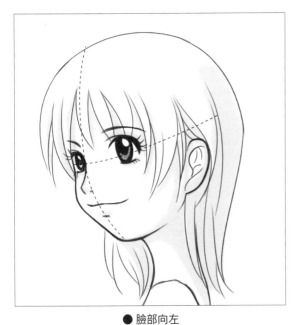

● 臉部向左

頭部轉動時，由於透視關係所以眼睛的大小發生了變化。

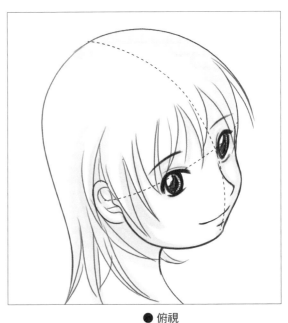

● 俯視

由於俯視所以我們看到的頭部面積比較大，要把頭部畫得比臉部大。

畫不同眼睛時，要把眼睛看成在眼球表面上的一個圖形來繪製

仰視時的眼睛　　　俯視時的眼睛　　　平視時的眼睛　　　側面時的眼睛

臨摹練習

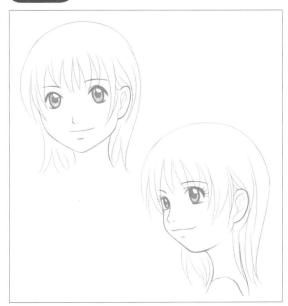 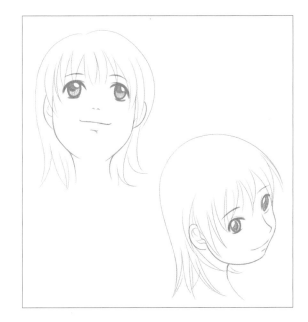

創作練習

描繪各種各樣的臉

我們已經全部掌握了人物臉部的各種畫法，可以隨心所欲地創作出各種各樣的自己喜歡、富於特色的人物的臉部特徵了！

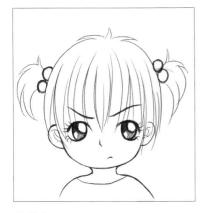

● 兒童

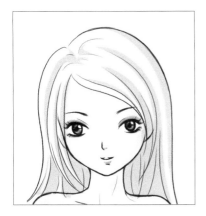 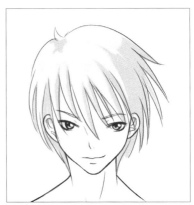

● 少男少女

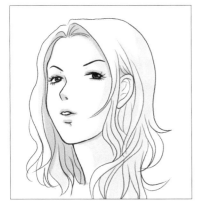 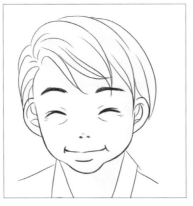 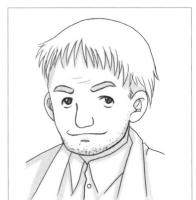

● 成人

轉型練習

普通男生的模樣。　　將臉型改變，接著把眉毛　將眼睛畫大，這時人物　改變髮型後，整個人物
　　　　　　　　　　和鼻子嘴巴進行變化。　有了明顯的變化。　　　就完全改變了！

臨摹練習

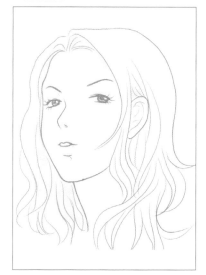

創作練習

　　我們在練習中會遇到各種各樣的問題，實際繪畫時要通過自己仔細觀察物體找到其特徵，同樣要理解物體的透視，這樣才能更好地掌握物體的形狀將其繪製出來。下面我們把第一章臉部繪畫課程中學習到的知識，來實際操練一下吧！

【問題**1**】選出表示五官角度變化的十字線簡易圖中錯誤的一項。

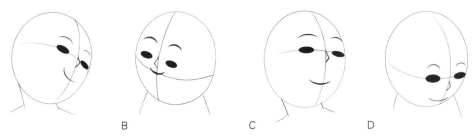

A　　　　　　　　B　　　　　　　　C　　　　　　　　D　　　　　　　答案 ☐

● 第一題提示：人物的臉部五官是大致的十字交叉線，將人物的臉部分為兩個部分，五官從臉部的中心線開始描繪。

【問題**2**】選出下面繪製人物臉部時順序出錯的一項。

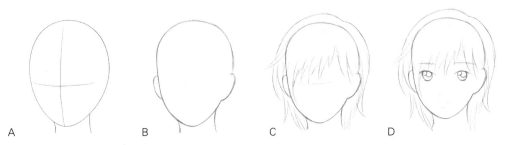

A　　　　　　　　B　　　　　　　　C　　　　　　　　D

● 第二題提示：在繪製人物臉部的時候，首先用十字線和圓表示出人物的臉部朝向，然後根據人物的十字線繪製出人物的五官造型，接著描繪出人物頭髮的基本造型，接著刻畫出人物的臉部細節。　　答案 ☐

【問題**3**】選出下面人物頭部結構透視錯誤的一項。

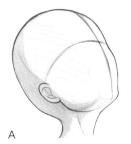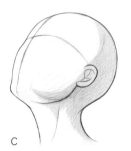

● 第三題提示：當人物仰視而我們以水平視角看過去的時候，看到人物的臉部面積會較少，下巴較大而頭部較小。

A　　　　　　　　　　　B　　　　　　　　　　C　　　　　答案 ☐

　　當掌握了以上經常出現的問題後，我們的繪畫水平就會進一步的提高。那麼你答對了幾道題目呢？

正確答案是：ＡＣＢ

第 2 章

身體繪畫課程

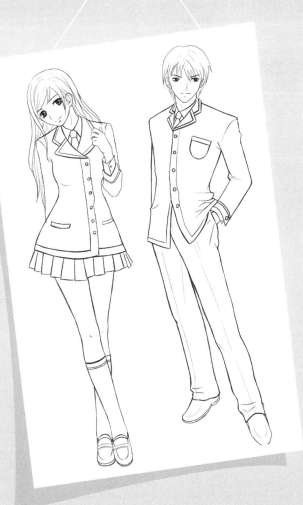

　　帥氣、可愛、漂亮、有個性，多種多樣的角色，透過對人物的頭身比例構成進行劃分，就可以繪製出各種各樣的卡通人物形象。下面就讓我們通過本章的學習，來掌握卡通人物身體的繪製吧！

掌握人物的身體比例

漫畫人物的人體比例大多不同於真人，因角色特點而定。我們先來學習一下人物的身體比例。

● 女生的身體比例圖（從可愛的2頭身到寫實風格的7頭身）

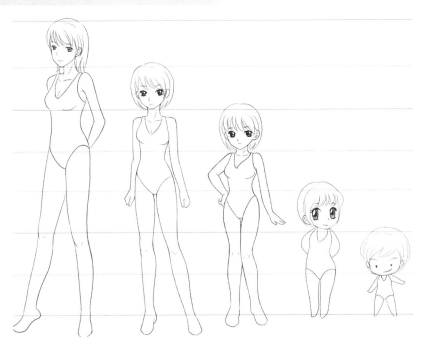

● 男生的身體比例圖（從2頭身的Q版人物到大約7頭身到8頭身的寫實風格）

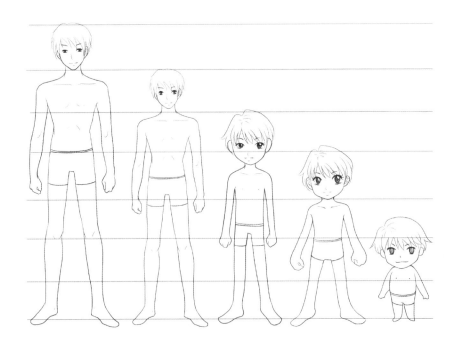

臨摹練習

● 女生的身體比例

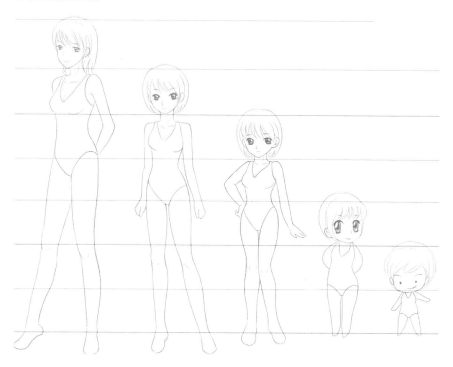

● 男生的身體比例

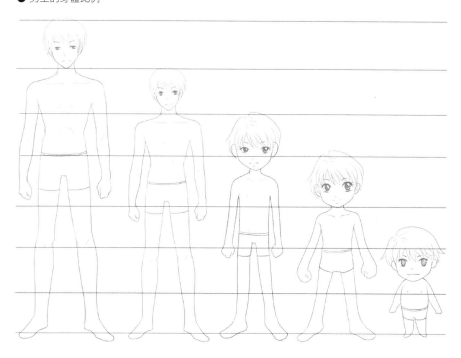

男性和女性的身體表現

男性和女性的身體結構是不同的，在漫畫中，為了讓男性顯得更加帥氣，一般都採用8頭身；為了讓女生更漂亮，一般採用7.5頭身，使人物看起來高挑但又不誇張。

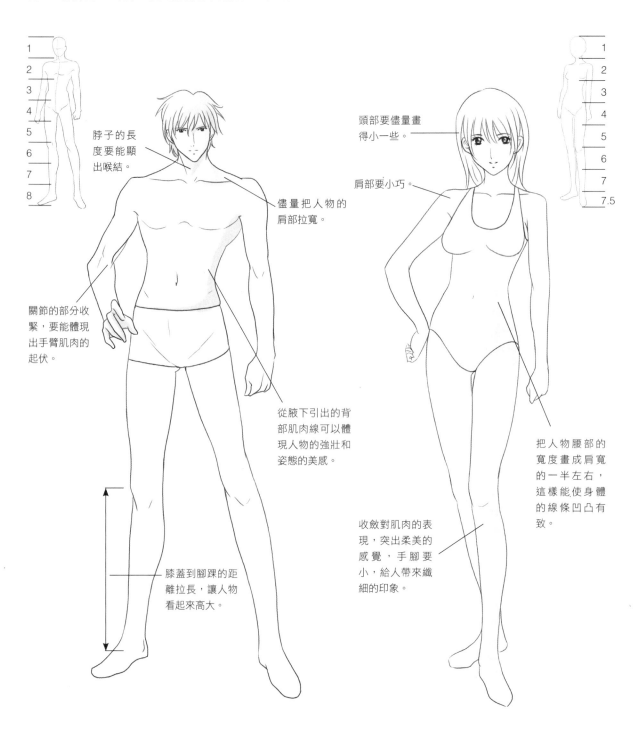

脖子的長度要能顯出喉結。

儘量把人物的肩部拉寬。

關節的部分收緊，要能體現出手臂肌肉的起伏。

從腋下引出的背部肌肉線可以體現人物的強壯和姿態的美感。

膝蓋到腳踝的距離拉長，讓人物看起來高大。

頭部要儘量畫得小一些。

肩部要小巧。

把人物腰部的寬度畫成肩寬的一半左右，這樣能使身體的線條凹凸有致。

收斂對肌肉的表現，突出柔美的感覺，手腳要小，給人帶來纖細的印象。

簡單繪製
人物過程

 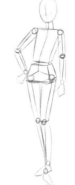 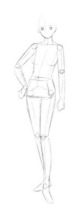 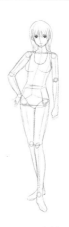 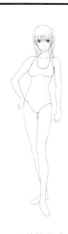

1.草圖。　　　2.用幾何體表示。　　3.繪製出大概造型。　　4.深入刻畫。　　5.修飾完成。

臨摹練習

創作練習

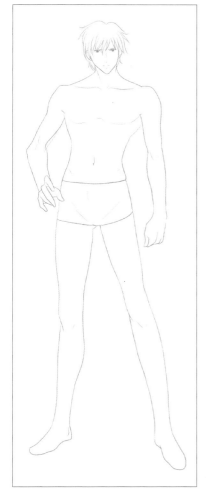 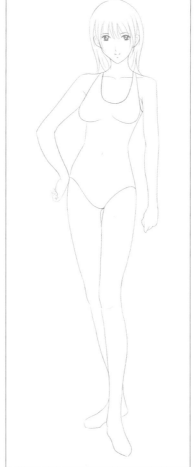

人物上半身的正面

　　雖然是展示人物上半身面部的構圖，但是透過頭部和肩膀的表現，可以讓角色不只是展示面部，還能體現出動感。

● 女性角色的上半身描繪

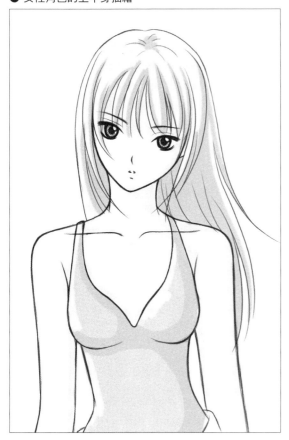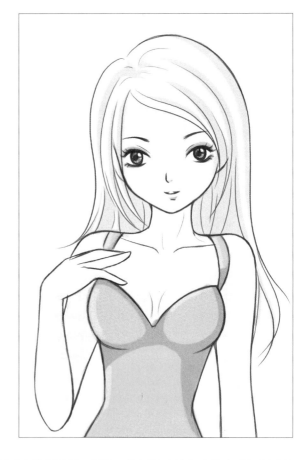

　　當人物正面面對讀者時，由於沒有其他動作的修飾所以會顯得單調。因此，為了讓人物在畫面中看起來不呆板，我們要注意在繪製人物正面時學會利用頭與頸的關係創作出生動的人物。

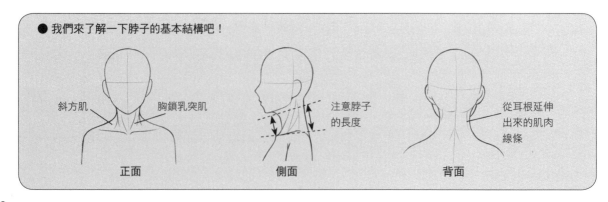

● 我們來了解一下脖子的基本結構吧！

斜方肌　　　　胸鎖乳突肌

注意脖子的長度

從耳根延伸出來的肌肉線條

正面　　　　　　側面　　　　　　背面

簡單繪製
人物過程

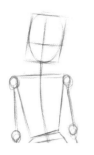 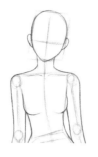

1.畫出人物動態,注意
姿態的合理性。

2.描畫和修改結構,準
確地畫出外輪廓。

3.細緻繪製人物的身體和
面部,強調輪廓線。

臨摹練習

創作練習

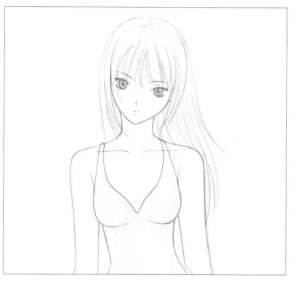

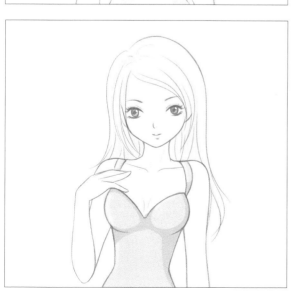

人物上半身的正面

● 男性角色的上半身描繪

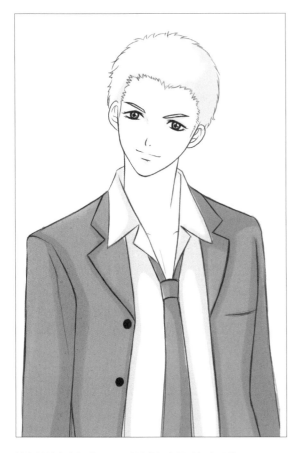

適當地讓角色扭動頸項,會讓整個畫面看起來活潑。

　　腹部以上的構圖叫半身像,最後的裁切會對整個畫面產生很大的影響,所以當我們裁切時應考慮到整體畫面的構圖。

如果只剪切人物胸部以上的部分的話,就不是半身像而變成頭像了。

截取時要儘量考慮到畫面的完整性,頭頂被裁切後整個畫面就頭輕腳重了。

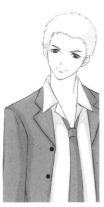

少了半邊後畫面看起來不均衡。

簡單繪製
人物過程

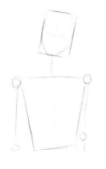 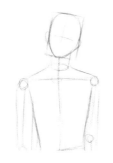 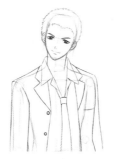

1.勾出人物動態，注意
動態的合理性。

2.描畫和修改結構，準
確地畫出外輪廓。

3.刻畫人物的身體和面
部，強調輪廓線。

臨摹練習

創作練習

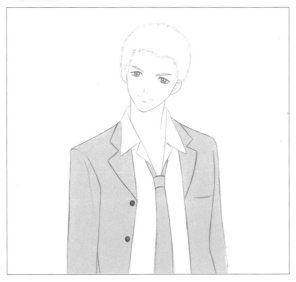

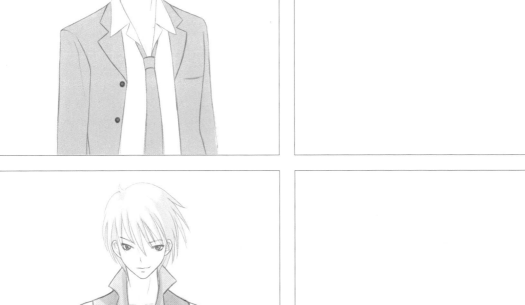

人物上半身的側面

人物的側面是隨著臉部的轉動而運動的,因此人物的面部朝向與身體保持一定的一致性,但是在繪畫中我們比較常畫的是45°和75°的面,這兩種角度會讓人物看起來更加生動。

● 女性上半身側面的描繪

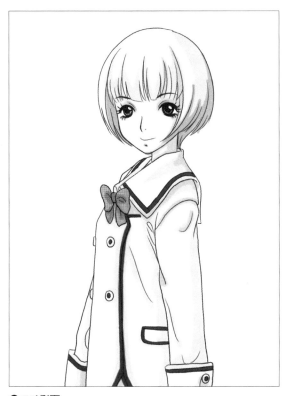

● 75°側面

● 45°側面

側身時由於面部的方向與肩膀的姿勢有所不同,可以形成不同的印象。

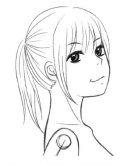

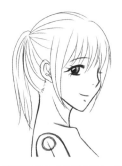

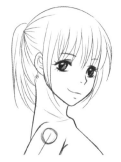

胳膊向後伸展,下巴揚起,這樣給人的感覺是側身向後揚。

胳膊向前方伸出的樣子,強調出低頭的感覺。

胳膊向後伸的樣子,與中圖相比面部雖然更加前傾,但是給人一種挺胸的感覺。

簡單繪製
人物過程

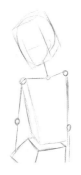 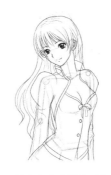

1.畫出人物動態。　　2.描畫和修改結構，畫　3.描畫人物身體和面部
　　　　　　　　　　　出準確輪廓。　　　　　細節，強調輪廓線。

臨摹練習

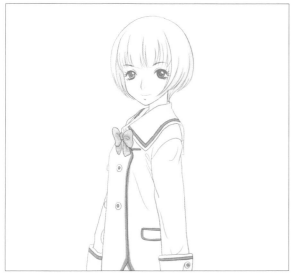

創作練習

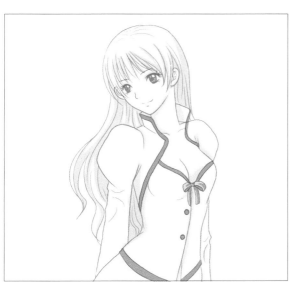

人物上半身的側面

● 男生上半身側面的描繪

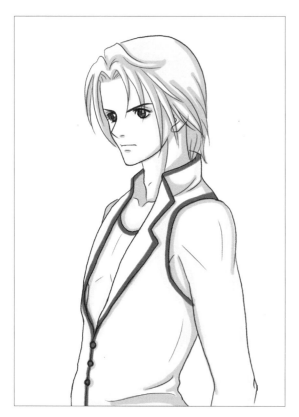

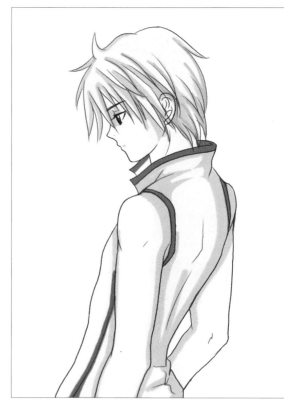

● 75°側面

● 背側面

　　當我們畫到人物側面時，不可能在軀幹的側身上繪製一個正面的頭部。所以，當人物由於身體轉動而轉動頭部時，如果身體保持正側面，那麼頭部就不可能轉到正面。下面我們了解一下人物轉身時頭部與身體的關係。

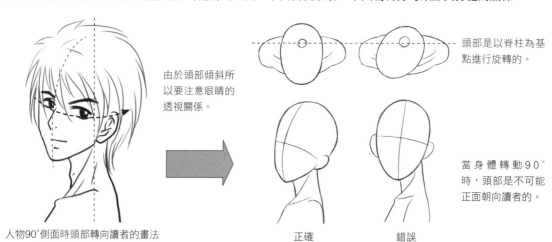

由於頭部傾斜所以要注意眼睛的透視關係。

頭部是以脊柱為基點進行旋轉的。

當身體轉動90°時，頭部是不可能正面朝向讀者的。

人物90°側面時頭部轉向讀者的畫法

正確　　　　錯誤

簡單繪製
人物過程

 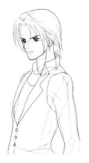

1.畫出人物動態草圖。　　2.修改結構，定出外輪廓。　　3.深入刻畫人物的身體
和面部，強調輪廓線。

臨摹練習

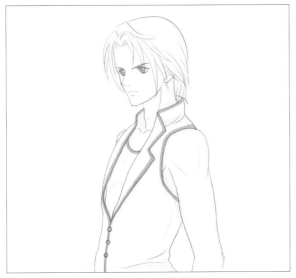

創作練習

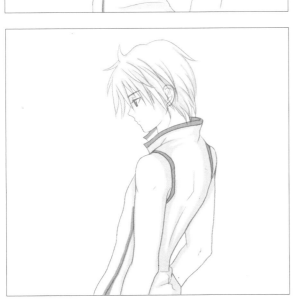

俯視角度下的人物

在漫畫中如果要表現出氣氛，我們就要掌握好人物透視的關係。俯視就是人們的視角從上往下看，由於視角方向的關係，我們看到的人物就是頭大身小。

● 俯視關係中的女性上半身畫法

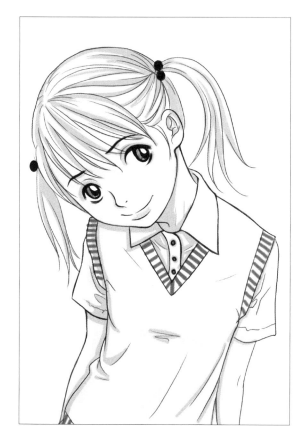 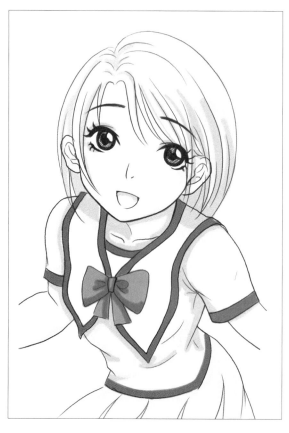

將人物看成一個立方體，人物的身體及四肢像圓柱體，這樣就能很容易地找到人物的立體感了。

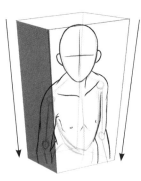

俯視：視線來自人物上方

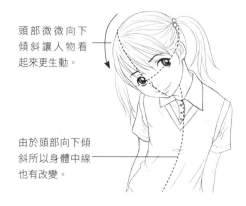

頭部微微向下傾斜讓人物看起來更生動。

由於頭部向下傾斜所以身體中線也有改變。

當我們的視線是從正面來時，由於俯視的關係所以我們看到的人物的頭部會比較大。如果單純地讓人物站在那裡，會顯得呆板，適當地為人物加點動作，會讓角色更出彩。

簡單繪製
人物過程

 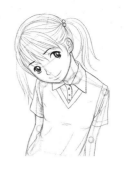

1.大致畫出人物動態，
注意動態的合理性。

2.描畫和修改結構，畫
出外輪廓。

3.細緻描畫人物的身體
和面部，強調輪廓線。

臨摹練習

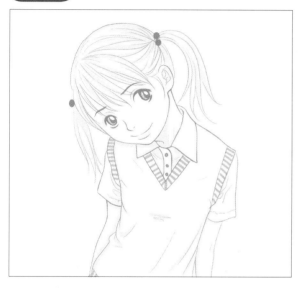

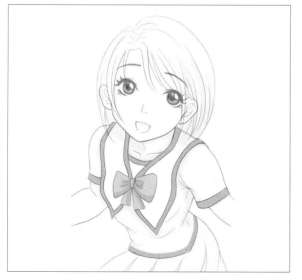

創作練習

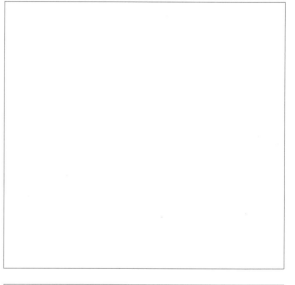

俯視角度下的人物

俯視關係中的男性上半身畫法

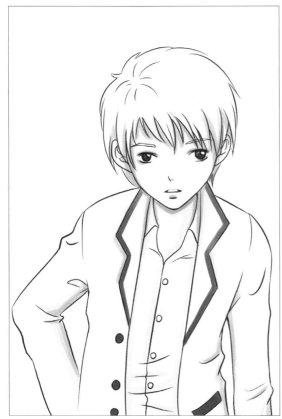

● 從正面俯視　　　　　　　　　　　　　　● 從半側面俯視

● 連續性俯視視角，讓我們來學習由於視角的轉變而帶來的人物身體的轉變。

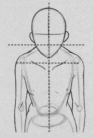

俯視的正面

人物正面抬頭看的姿勢，頭部向上仰望，我們看到人物的肩部和臀部比較寬。

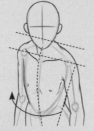

俯視45°半側面

從45°半側面俯視時，可以清楚地看到人物腰部的線條。

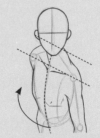

俯視75°側面

從75°側面俯視時，人物的另一隻手臂被身體擋住，腰線也被手臂遮擋。

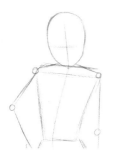
簡單繪製
人物過程

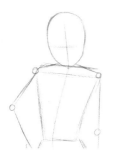 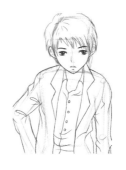

1.大致畫出人物動態，注意動態的合理性。

2.描畫和修改結構，畫出外輪廓。

3.細緻描畫人物的身體和面部，強調輪廓線。

臨摹練習

創作練習

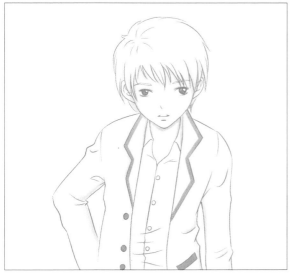

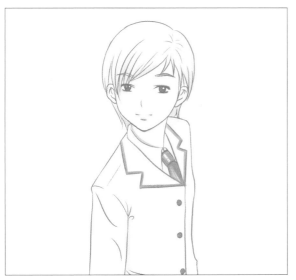

仰視角度下的人物

仰視角度可以看到人物的鼻孔和下巴。仰視下的側臉，眼睛略寬，耳垂較大，這些地方都應該注意。

● 仰視關係中的女性上半身（一般用於側面仰視的構圖比較少，這樣的構圖用於半身像會比較有效果。）

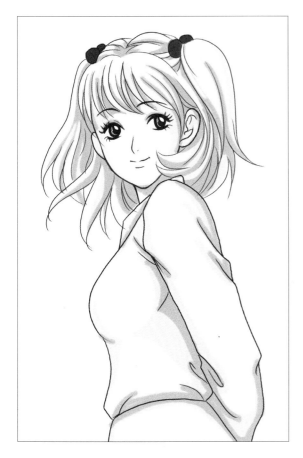
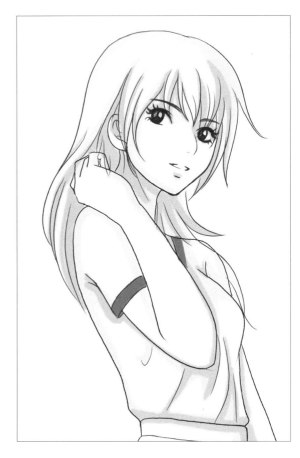

我們用立方體來表示仰視的角度，這樣能很容易地看出仰視的效果。

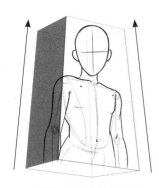

仰視：視線來自人物下方。

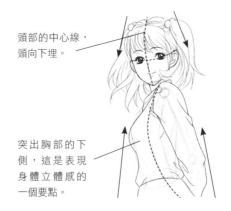

頭部的中心線，頭向下埋。

突出胸部的下側，這是表現身體立體感的一個要點。

仰視角度一般強調人物的個性，表現人物的帥氣、可愛及傲慢的感覺，當我們在繪製仰視角度人物時，不要過於呆板，可以加點小動作使畫面更為生動。

簡單繪製
人物過程

 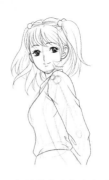

1.大致畫出人物動態，
注意動態的合理性。

2.描畫和修改結構，準
確地畫出外輪廓。

3.細緻描畫人物的身體
和面部，強調輪廓線。

臨摹練習

創作練習

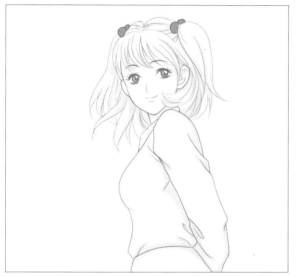

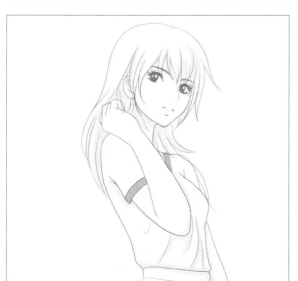

仰視角度下的人物

仰視關係中的男性上半身

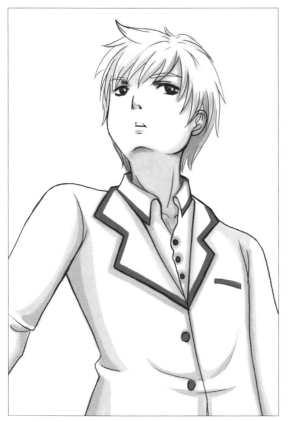

● 從半側面仰視

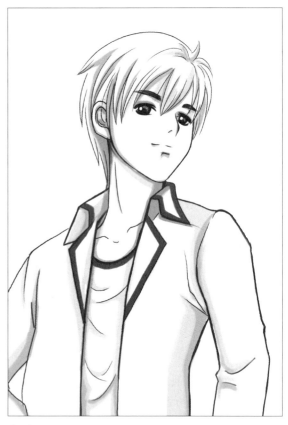

● 從正面仰視

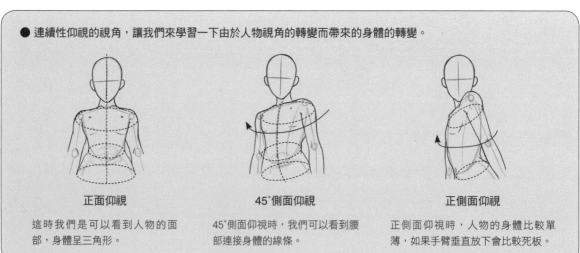

● 連續性仰視的視角，讓我們來學習一下由於人物視角的轉變而帶來的身體的轉變。

正面仰視

這時我們是可以看到人物的面部，身體呈三角形。

45°側面仰視

45°側面仰視時，我們可以看到腰部連接身體的線條。

正側面仰視

正側面仰視時，人物的身體比較單薄，如果手臂垂直放下會比較死板。

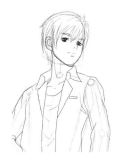
簡單繪製
人物過程

1.畫出合理的人物動態。　2.描畫和修改結構，畫　3.刻畫局部並強調輪廓線。
　　　　　　　　　　　　　出外輪廓。

臨摹練習

創作練習

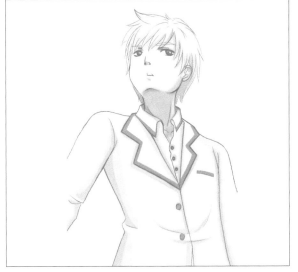

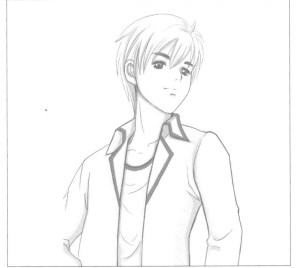

人物的坐姿

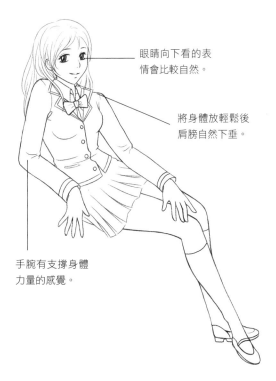

眼睛向下看的表情會比較自然。

將身體放輕鬆後肩膀自然下垂。

手腕有支撐身體力量的感覺。

● 女性放鬆狀態下的坐姿

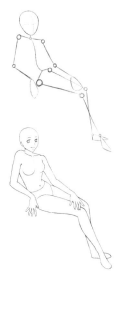

● 女性緊張狀態下的坐姿

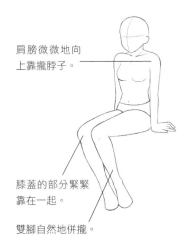

肩膀微微地向上靠攏脖子。

膝蓋的部分緊緊靠在一起。

雙腳自然地併攏。

● 男性放鬆狀態下的坐姿

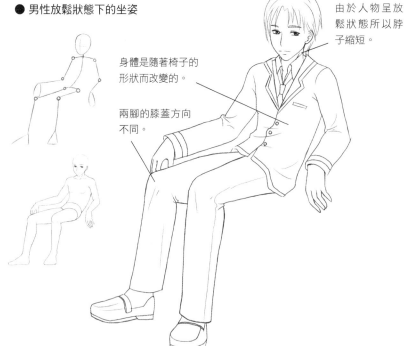

身體是隨著椅子的形狀而改變的。

兩腳的膝蓋方向不同。

由於人物呈放鬆狀態所以脖子縮短。

● 男性緊張狀態下的坐姿

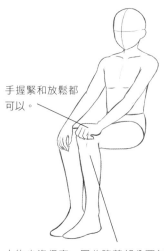

手握緊和放鬆都可以。

人物坐姿很直，因此膝蓋部分要刻畫仔細。

簡單繪製
人物過程

 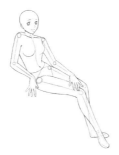 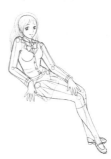

1.勾勒出人物動態。　　2.修改結構並定出準確　　3.進一步完善，強調出
　　　　　　　　　　　　的外輪廓。　　　　　　　　輪廓線。

臨摹練習

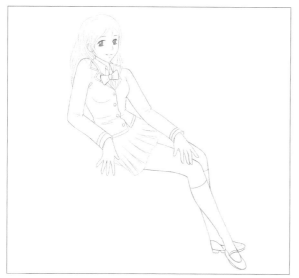

創作練習

人物的站姿

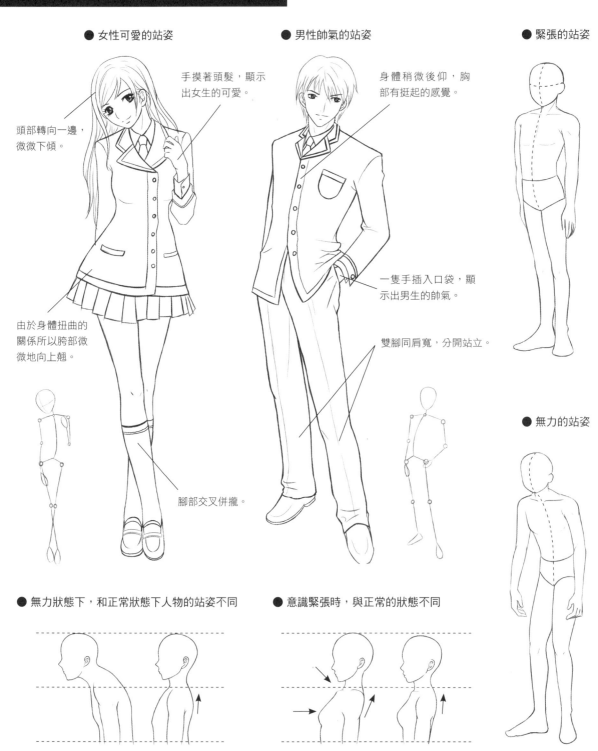

● 女性可愛的站姿

頭部轉向一邊，微微下傾。

手摸著頭髮，顯示出女生的可愛。

由於身體扭曲的關係所以胯部微微地向上翹。

腳部交叉併攏。

● 男性帥氣的站姿

身體稍微後仰，胸部有挺起的感覺。

一隻手插入口袋，顯示出男生的帥氣。

雙腳同肩寬，分開站立。

● 緊張的站姿

● 無力的站姿

● 無力狀態下，和正常狀態下人物的站姿不同

無力狀態　　　正常狀態

● 意識緊張時，與正常的狀態不同

緊張狀態　　　正常狀態

簡單繪製
人物過程

1.畫出人物正確的動態。　　2.描畫和修改結構,準　　3.完成細節強調輪廓線。
　　　　　　　　　　　　　確地畫出外輪廓。

臨摹練習

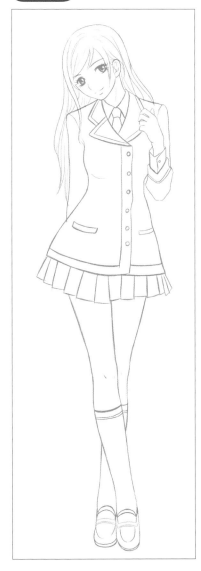

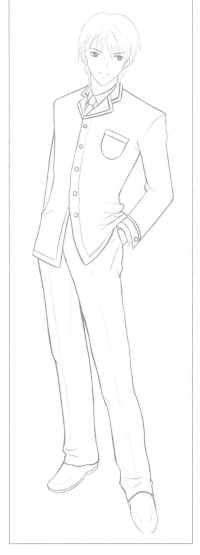

創作練習

人物的睡姿

俯臥雖然是個曲線很多的姿勢，但這也很好地體現出了人物良好的柔軟感。

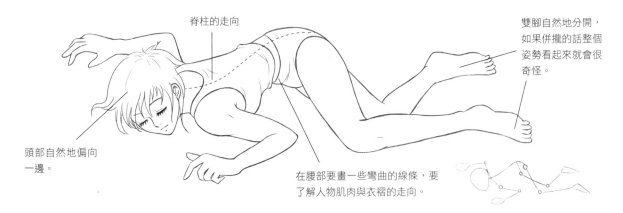

脊柱的走向

雙腳自然地分開，
如果併攏的話整個
姿勢看起來就會很
奇怪。

頭部自然地偏向
一邊。

在腰部要畫一些彎曲的線條，要
了解人物肌肉與衣褶的走向。

仰臥時，和俯臥時是不一樣的，腳往外往內皆可，膝蓋的方向也變得更自由了。

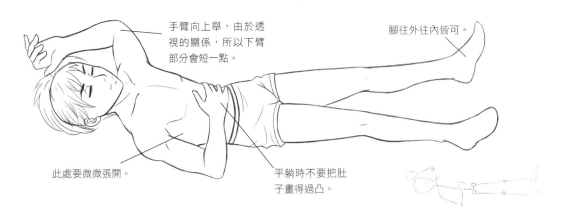

手臂向上舉，由於透
視的關係，所以下臂
部分會短一點。

腳往外往內皆可。

此處要微微張開。

平躺時不要把肚
子畫得過凸。

側臥時，相對來說姿勢比較難於掌握，要仔細觀察細部。

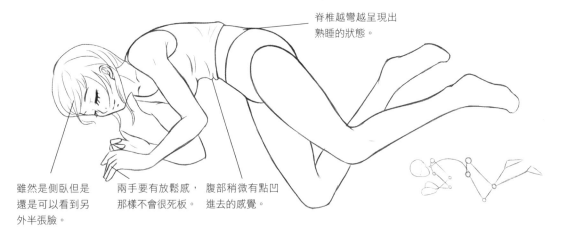

脊椎越彎越呈現出
熟睡的狀態。

雖然是側臥但是
還是可以看到另
外半張臉。

兩手要有放鬆感，
那樣不會很死板。

腹部稍微有點凹
進去的感覺。

簡單繪製
人物過程

1.首先繪製出人物簡單的結構圖。

2.根據人物簡單的結構圖來描繪出人物的身體部分。

3.繼續刻畫出人物的整個身體形態，為人物加上服裝。

臨摹練習

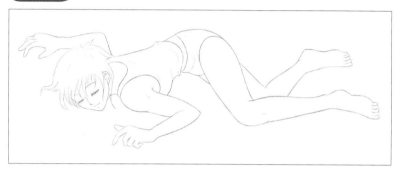

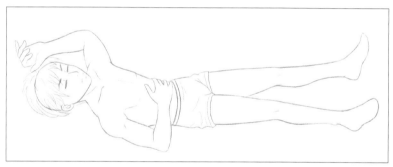

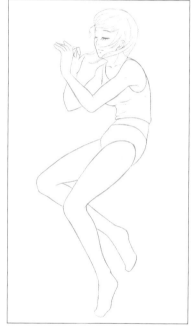

創作練習

人物的各種姿勢

在人們的日常生活中會有多種多樣的姿勢,在此我們學習幾個簡單而且經常用到的人物基本動作。

● 找東西的動作

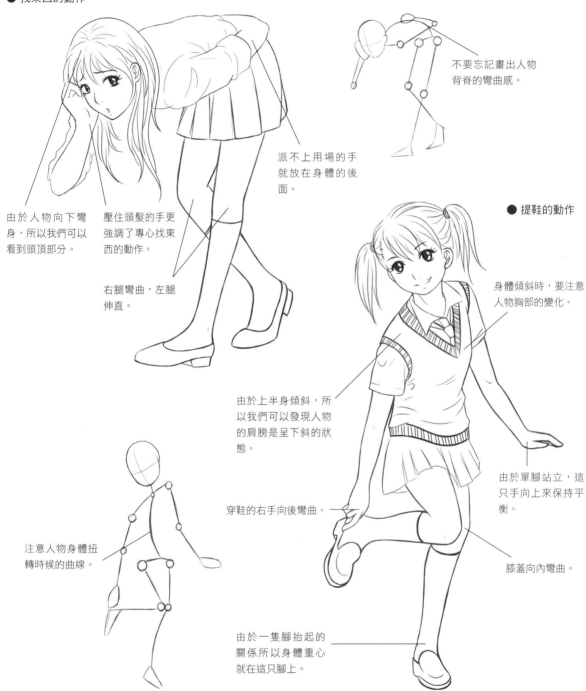

不要忘記畫出人物背脊的彎曲感。

派不上用場的手就放在身體的後面。

由於人物向下彎身,所以我們可以看到頭頂部分。

壓住頭髮的手更強調了專心找東西的動作。

右腿彎曲,左腿伸直。

● 提鞋的動作

身體傾斜時,要注意人物胸部的變化。

由於上半身傾斜,所以我們可以發現人物的肩膀是呈下斜的狀態。

由於單腳站立,這只手向上來保持平衡。

注意人物身體扭轉時候的曲線。

穿鞋的右手向後彎曲。

膝蓋向內彎曲。

由於一隻腳抬起的關係所以身體重心就在這只腳上。

年　月　日

簡單繪製
人物過程

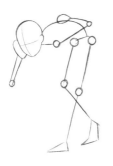 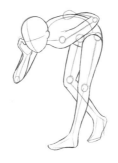

1.大致畫出人物動態。　　2.找出準確的外輪廓線。　　3.描畫人物的身體和面
　　　　　　　　　　　　　　　　　　　　　　　　　　　　部細節，強調輪廓線。

臨摹練習

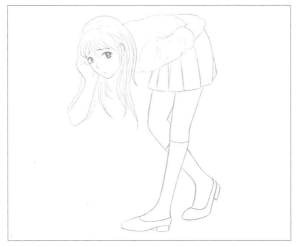

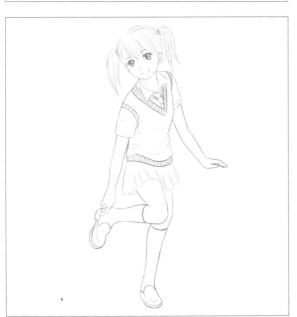

創作練習

人物的各種姿勢

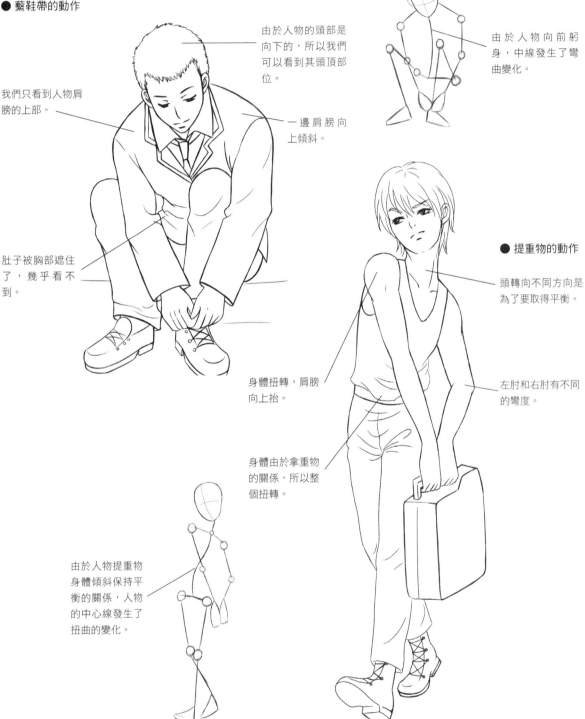

● 繫鞋帶的動作

由於人物的頭部是向下的，所以我們可以看到其頭頂部位。

我們只看到人物肩膀的上部。

一邊肩膀向上傾斜。

由於人物向前躬身，中線發生了彎曲變化。

肚子被胸部遮住了，幾乎看不到。

身體扭轉，肩膀向上抬。

● 提重物的動作

頭轉向不同方向是為了要取得平衡。

左肘和右肘有不同的彎度。

身體由於拿重物的關係，所以整個扭轉。

由於人物提重物身體傾斜保持平衡的關係，人物的中心線發生了扭曲的變化。

簡單繪製
人物過程

1.畫出合理的人物動態。　2.描畫和修改結構，準　　3.細緻描畫人物的身體
　　　　　　　　　　　　　確畫出外輪廓。　　　　和面部。強調輪廓線。

臨摹練習

創作練習

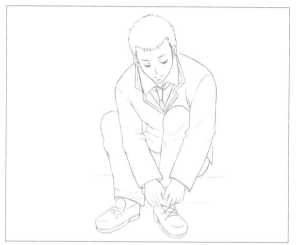

姿勢傳達感情

當人們受到外界影響的時候，表情和肢體都會隨之發生改變，下面我們來學習一下用人物的肢體語言來表達人物的感情。

● 人物感到吃驚時

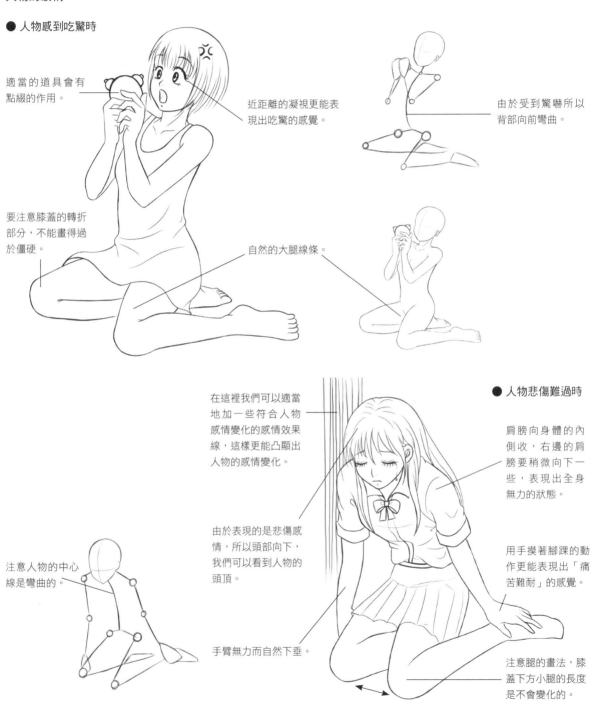

適當的道具會有點綴的作用。

近距離的凝視更能表現出吃驚的感覺。

由於受到驚嚇所以背部向前彎曲。

要注意膝蓋的轉折部分，不能畫得過於僵硬。

自然的大腿線條。

在這裡我們可以適當地加一些符合人物感情變化的感情效果線，這樣更能凸顯出人物的感情變化。

● 人物悲傷難過時

肩膀向身體的內側收，右邊的肩膀要稍微向下一些，表現出全身無力的狀態。

注意人物的中心線是彎曲的。

由於表現的是悲傷感情，所以頭部向下，我們可以看到人物的頭頂。

用手摸著腳踝的動作更能表現出「痛苦難耐」的感覺。

手臂無力而自然下垂。

注意腿的畫法，膝蓋下方小腿的長度是不會變化的。

簡單繪製
人物過程

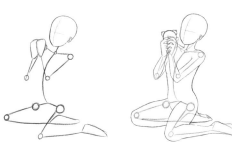 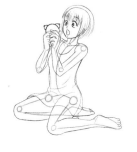

1.大致畫出人物動態，
注意動態的合理性。

2.描畫和修改結構，準
確地畫出外輪廓。

3.描畫人物的身體和臉
部。強調輪廓線。

臨摹練習

創作練習

姿勢傳達感情

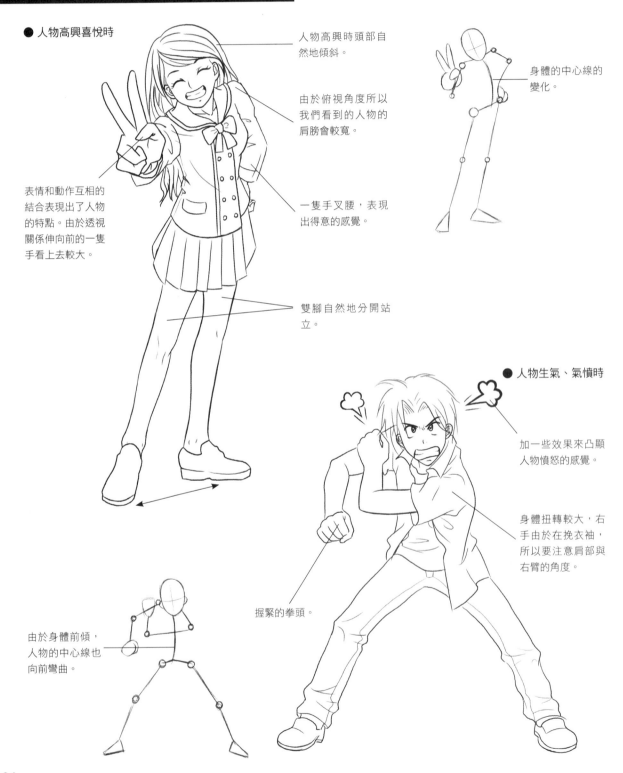

● 人物高興喜悅時

人物高興時頭部自然地傾斜。

由於俯視角度所以我們看到的人物的肩膀會較寬。

表情和動作互相的結合表現出了人物的特點。由於透視關係伸向前的一隻手看上去較大。

身體的中心線的變化。

一隻手叉腰，表現出得意的感覺。

雙腳自然地分開站立。

● 人物生氣、氣憤時

加一些效果來凸顯人物憤怒的感覺。

身體扭轉較大，右手由於在挽衣袖，所以要注意肩部與右臂的角度。

握緊的拳頭。

由於身體前傾，人物的中心線也向前彎曲。

簡單繪製
人物過程

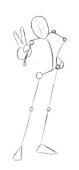 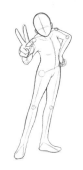 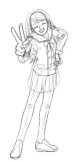

1.畫出人物合理動態。　　2.修改結構並繪出準確　　3.完成人物的身體和面
　　　　　　　　　　　　的外輪廓線。　　　　　　部細節。強調輪廓線。

臨摹練習

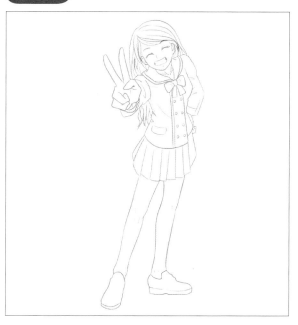

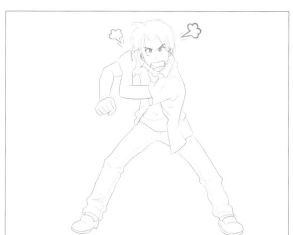

創作練習

身體的繪畫課程的學習到這裡就結束了，下面我們來做幾道題看看自己的掌握情況如何呢？

【問題 **1**】選出下列結構圖中為仰視角度的一個。

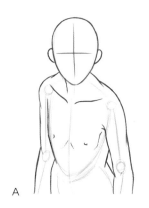

A

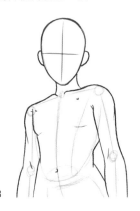

B

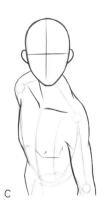

C

● 第一題提示：仰視，簡單的意思就是指人們的視角是從下往上看的。

答案 □

【問題 **2**】勾選出人物在緊張狀態下正確的姿勢的1項。

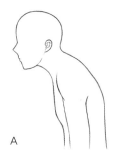

A

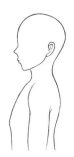

B

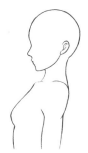

C

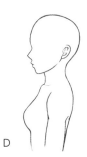

D

● 第二題提示：人在緊張狀態下，整個人體神經也相對來說比較緊張，身體會比一般情況下僵直。當人物放鬆時候跟緊張狀態相反，整個人物的身體線條自然。

答案 □

【問題 **3**】選出以下人物簡單結構動態圖錯誤的一項。

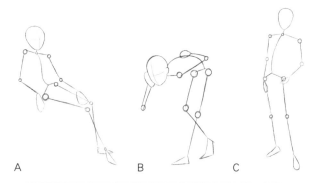

A B C D

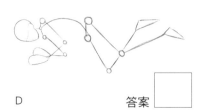

● 第三題提示：先了解人物頭和手的正確運動規律，再分析此圖中形成此人物動態的幾種可能性，就很容易看出錯誤的一項。

答案 □

你答對了幾道題，已經開始動手繪製人物了麼？下面我們來揭示答案吧！

正確答案答案：B C A

·角色繪畫課程·

在我們第一次繪製角色的時候有可能會覺得人物基本上都沒什麼明顯的區別，要怎麼才能繪製出個性迥異、不同類型的人物呢？透過本章節的學習，你就會發現創造出一個角色不光是只改改髮型就可以完成的事，我們需要做的還有更多，下面就讓我們一起來學習鮮明的角色是怎樣繪製完成的吧！

人物設計技巧

　　為了設計出令人印象深刻的人物，不僅是臉部，髮型、體態、服裝等各方面也要進行很多重複的繪製，然後確定這個人物的最終形象。對於臉部和髮型，我們可以突出造型方面的特徵，比如說大眼睛和長頭髮；體態方面則呈現體格方面的特徵，比如身材優美、苗條、骨感等。服裝方面，搭配上能讓人聯想到相應性格的服裝和小道具即可。

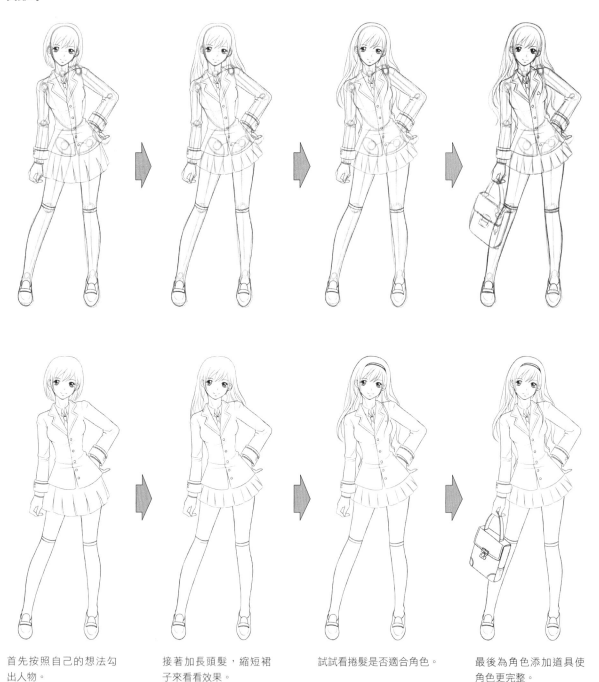

首先按照自己的想法勾出人物。

接著加長頭髮，縮短裙子來看看效果。

試試看捲髮是否適合角色。

最後為角色添加道具使角色更完整。

簡單繪製
人物過程

 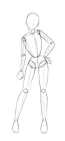 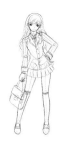 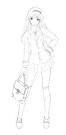

1.首先繪製出人物的基本動態。

2.接著繪製出人物的大概體形和身體各個部位的關係。

3.繼續完善人物的相貌和衣服。

4.清稿描線,角色完成!

臨摹練習

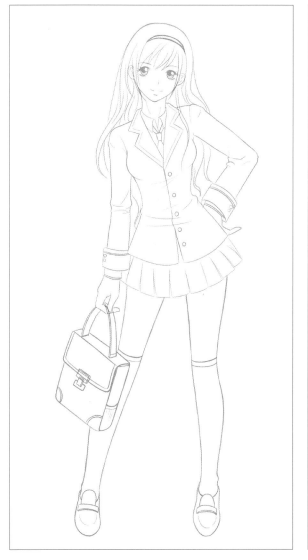

創作練習

表現著裝人物的技巧

　　服飾不同，角色給人印象也會隨之改變。雖然現在的服飾千變萬化，但是基本上還是可以分為修身型與寬鬆型兩種，除此之外還有擁有雙重特徵的混搭型。

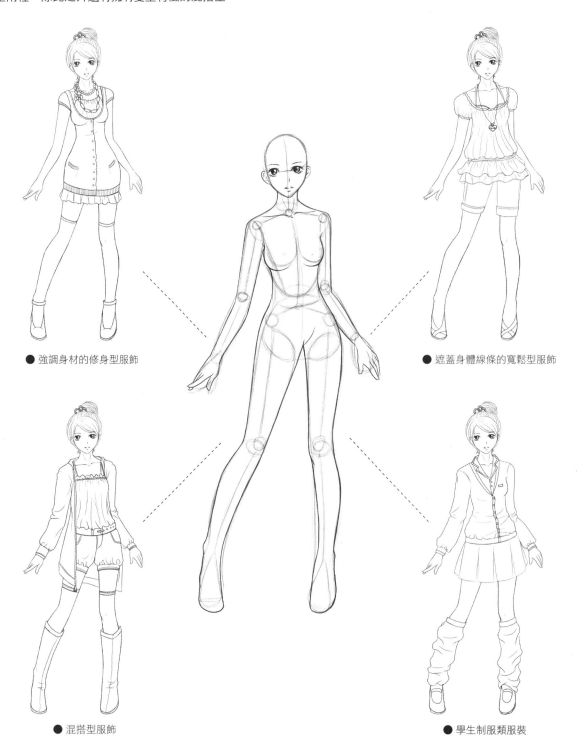

● 強調身材的修身型服飾

● 遮蓋身體線條的寬鬆型服飾

● 混搭型服飾

● 學生制服類服裝

 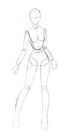 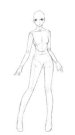 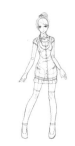

1.首先繪製出人物的基本動態。

2.確定體形和身體各個部位的關係。

3.繼續完善人物的相貌和衣服。

4.最後清稿描線，角色繪製完成！

臨摹練習

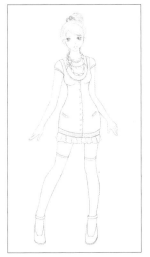 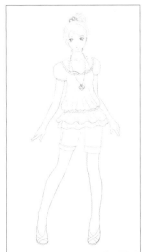 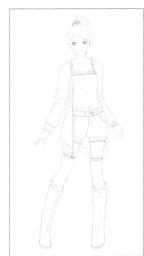 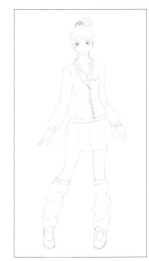

創作練習

標準優等生角色

身體的繪畫課程的學習到這裡就結束了，下面我們來做幾道題看看自己的掌握情況如何呢？

該類人物的特點是溫柔、親切，看起來稍微保守，整個人物有一種發自於內的氣質，外表看起來比較恬靜、整潔、充滿知性的魅力。

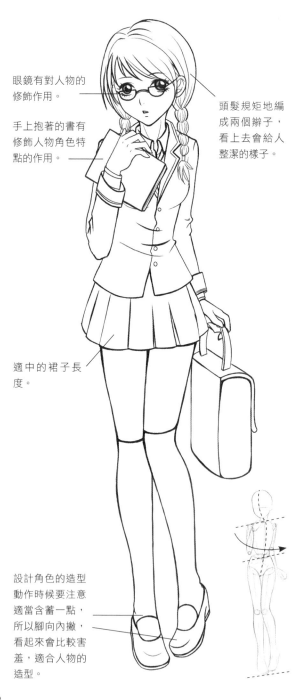

眼鏡有對人物的修飾作用。

手上抱著的書有修飾人物角色特點的作用。

頭髮規矩地編成兩個辮子，看上去會給人整潔的樣子。

適中的裙子長度。

設計角色的造型動作時候要注意適當含著一點，所以腳向內撇，看起來會比較害羞，適合人物的造型。

● 人物髮型的變化帶來的效果

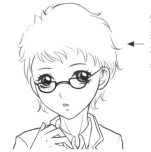

短而碎的髮型一般用在運動類型的女生身上會比較出彩，用在恬靜型的角色上就會讓人覺得是可愛的男孩子。

頭髮梳得太規整露出額頭來的話，就會給人一種嚴肅的感覺。

● 眼鏡對角色的作用

 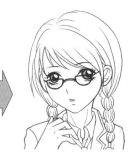

有無眼鏡的修飾，給人的感覺是不一樣的。沒有眼鏡時看上去很溫柔，但少了一份內涵。

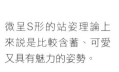

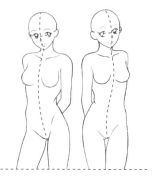

微呈S形的站姿理論上來說是比較含蓄、可愛又具有魅力的姿勢。

簡單繪製
人物過程

 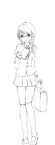

1.首先繪製出人物的大概動態，拿簡單的結構小人表示。

2.接著繪製出人物的大概體形和身體各個部位的關係。

3.然後繼續完善地繪製出人物的相貌和衣服。

4.最後清稿描線，角色就繪製完成了。

臨摹練習

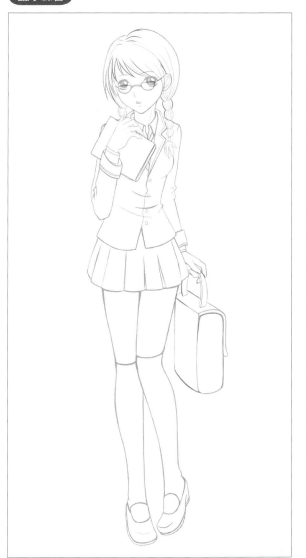

創作練習

校園不良學生角色

　　身體的繪畫課程的學習到這裡就結束了，下面我們來做幾道題看看自己的掌握情況如何呢？

　　該類人物的特點是性格叛逆、難於親近，給人一種張揚的感覺，比一般的少女少了一些溫柔的感覺。由於個性比較偏激，所以看上去會有壞壞的感覺。

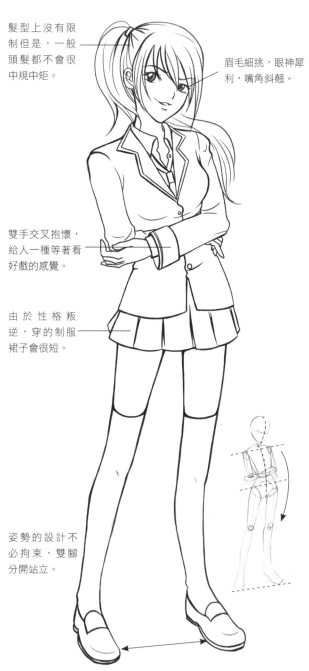

髮型上沒有限制但是，一般頭髮都不會很中規中矩。

眉毛細挑，眼神犀利，嘴角斜翹。

雙手交叉抱懷，給人一種等著看好戲的感覺。

由於性格叛逆，穿的制服裙子會很短。

姿勢的設計不必拘束，雙腳分開站立。

● 人物脖子角度的變化帶來的效果

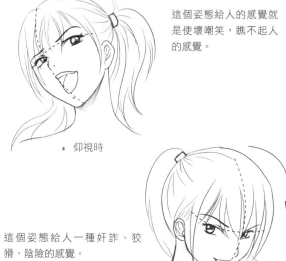

這個姿態給人的感覺就是使壞嘲笑，瞧不起人的感覺。

仰視時

這個姿態給人一種奸詐、狡猾、陰險的感覺。

俯視時

● 表現有點壞的感覺的要素就是「非對稱」

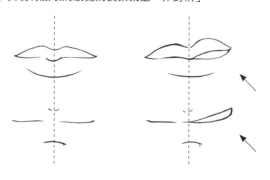

通常我們透過嘴的形狀變化來表現人物表情變化時，嘴大都是對稱的，但是當表現不懷好意時，嘴部基本都是「非對稱」的，一邊嘴角上揚，表現出壞壞的、輕蔑的表情。

簡單繪製
人物過程

1.繪製出人物的簡單
動態。

2.接著繪製出人物的
體形及身體各個部位
之間的關係。

3.對人物的相貌和衣
服進一步刻畫。

4.最後清稿描線，角
色就繪製完成了。

臨摹練習

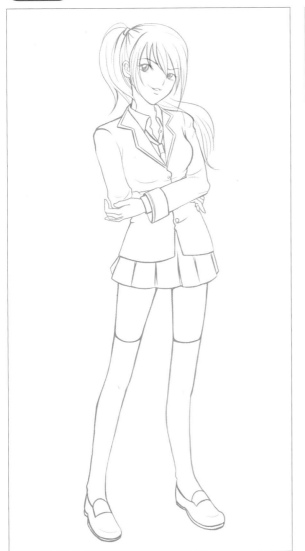

創作練習

可愛型人物角色

身體的繪畫課程的學習到這裡就結束了，下面我們來做幾道題看看自己的掌握情況如何呢？

可愛型泛指身體還沒有發育成熟的小女孩，通常為年齡設定較小，長得像洋娃娃一般的可愛女孩，這種人物總是把喜怒哀樂都統統寫在臉上。

把頭髮梳成配搭上蝴蝶結的兩把刷子頭就有小女孩的可愛感了。

為了體現小女生的可愛，蝴蝶結和可愛的花邊是必不可少的。

一隻腳高興地抬起是為了體現小女生的可愛和活潑。

小皮包是點綴作用的，根據人物的角色來選擇適合人物角色的物品進行搭配。

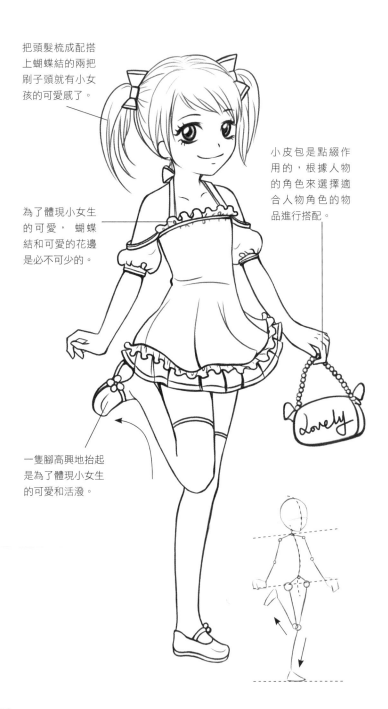

● 看起來最具代表性的孩子髮型

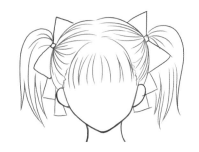

對稱的髮型，此時髮結是關鍵，有髮帶的修飾會很可愛。

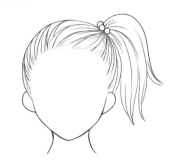

不對稱的髮型，要體現活潑感一定要露出耳朵來。

● 孩子和成人身體體形的對比

孩子的體形
一般孩子的體形沒有曲線且胸部平坦。

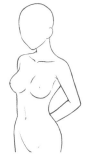

成人的體形
成人的體形曲線分明，胸部和臀部相對較大。

簡單繪製
人物過程

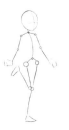 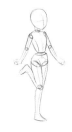 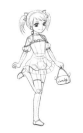

1.繪製出人物動態。　2.接著繪製大概體形　3.然後繼續繪製人物　4.清稿描線，角色繪
　　　　　　　　　　　及身體各個部位。　　的相貌和衣服。　　　製大功告成！

臨摹練習

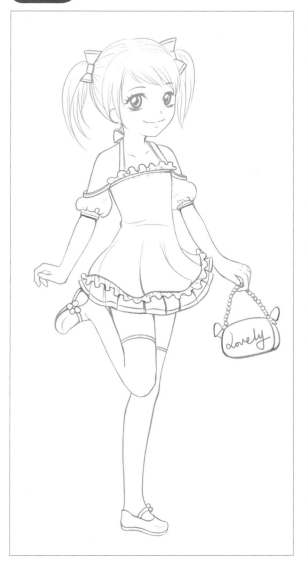

創作練習

帥氣男孩人物角色

身體的繪畫課程的學習到這裡就結束了，下面我們來做幾道題看看自己的掌握情況如何呢？

長相和氣質都散發出迷人的氣息，眼神充滿電力，身高一般為8頭身，是女生追捧的對象，個性友善，穿著隨意得體。

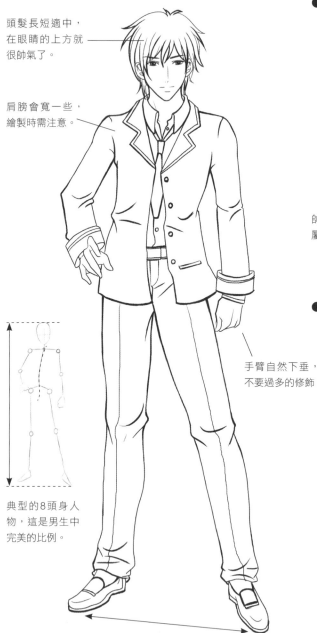

頭髮長短適中，在眼睛的上方就很帥氣了。

肩膀會寬一些，繪製時需注意。

手臂自然下垂，不要過多的修飾

典型的8頭身人物，這是男生中完美的比例。

雙腳分開與肩膀同寬站立，顯示出了男生的大氣和帥氣的站姿，要注意雙腳分開的幅度不要太大。

● 改變身體的厚度能讓角色變得有肌肉感

 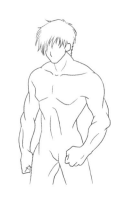

帥氣型角色也擁有肌肉，但屬於剛剛好的類型。

增加人物的厚度，表現出肩膀到胸部的厚度是關鍵，這樣就成了肌肉發達的角色了。

● 改變脖子和肩寬，角色更加強壯

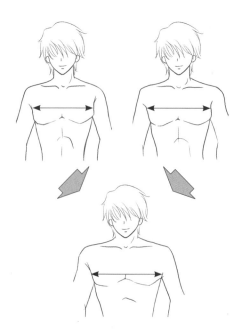

肩膀和脖子都加粗了，這樣角色看起來更強壯。

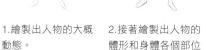

簡單繪製
人物過程

✏️ 練習日誌

年　月　日

1.繪製出人物的大概
動態。

2.接著繪製出人物的
體形和身體各個部位
的輪廓。

3.繼續完成人物的相
貌和衣服。

4.最後清稿描線，角
色就繪製完成了。

臨摹練習

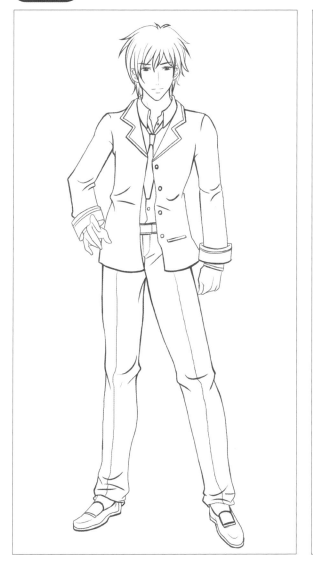

創作練習

內向型人物角色

身體的繪畫課程的學習到這裡就結束了，下面我們來做幾道題看看自己的掌握情況如何呢？

內向型的女生都不擅長與人交往，容易害羞和臉紅，內向的人會給人不自信的感覺，會有意識地避開人多的地方。

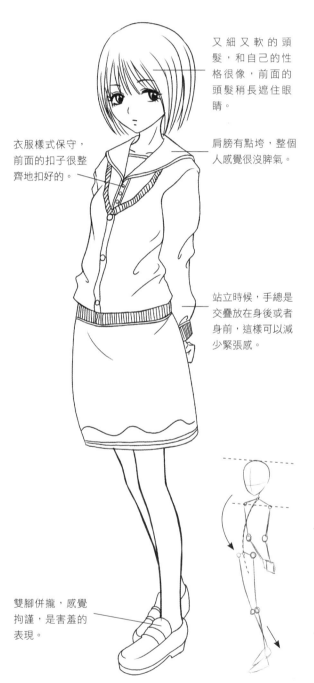

又細又軟的頭髮，和自己的性格很像，前面的頭髮稍長遮住眼睛。

衣服樣式保守，前面的扣子很整齊地扣好的。

肩膀有點垮，整個人感覺很沒脾氣。

站立時候，手總是交疊放在身後或者身前，這樣可以減少緊張感。

雙腳併攏，感覺拘謹，是害羞的表現。

● 由內向向極其內向的轉變

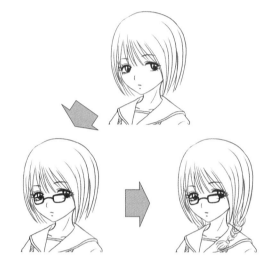

為人物添加上眼鏡來加強個性特徵，改變髮型來增添沉悶的感覺。

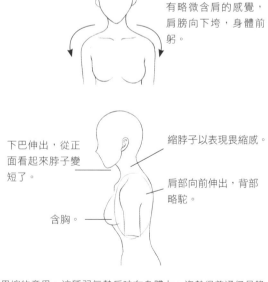

有略微含肩的感覺，肩膀向下垮，身體前躬。

下巴伸出，從正面看起來脖子變短了。

縮脖子以表現畏縮感。

肩部向前伸出，背部略駝。

含胸。

有畏縮的意思，這種弱氣勢反映在身體上，姿勢很普通但是膽怯感就出來了。

簡單繪製
人物過程

1.首先繪製出人物的
大概的動態。

2.接著繪製出人物的
大概體形和身體各個
部位的關係。

3.完善人物的相貌和
衣服。

4.最後進行清稿描
線，角色繪製完成。

臨摹練習

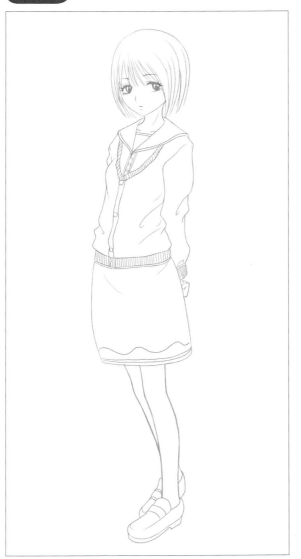

創作練習

學姐型人物角色

身體的繪畫課程的學習到這裡就結束了，下面我們來做幾道題看看自己的掌握情況如何呢？
此類人物比較成熟，身上散發出一種成熟女人的氣息，穩重大方，是朋友遇到困難可以傾訴的對象。

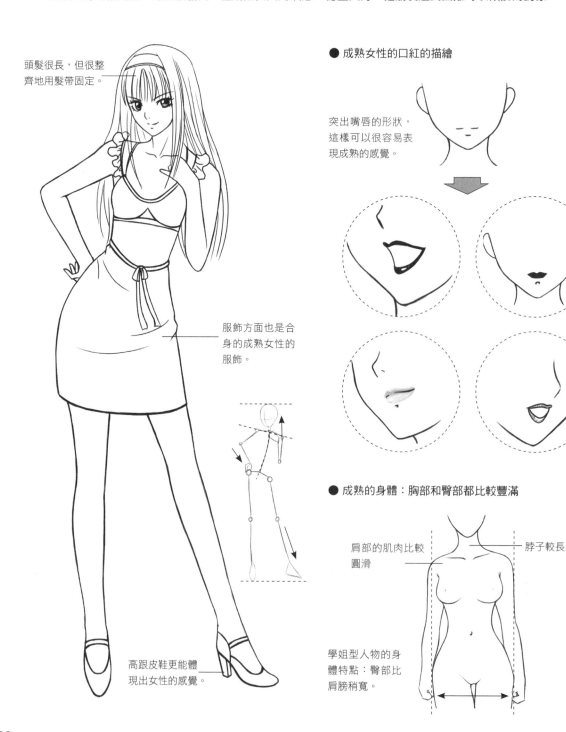

頭髮很長，但很整齊地用髮帶固定。

服飾方面也是合身的成熟女性的服飾。

高跟皮鞋更能體現出女性的感覺。

● 成熟女性的口紅的描繪

突出嘴唇的形狀，這樣可以很容易表現成熟的感覺。

● 成熟的身體：胸部和臀部都比較豐滿

肩部的肌肉比較圓滑

脖子較長

學姐型人物的身體特點：臀部比肩膀稍寬。

簡單繪製
人物過程

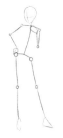 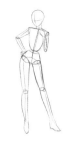 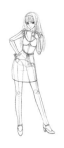 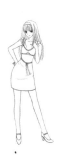

1.繪出人物的基本動
　態。

2.接著繪製出人物的
　體形。

3.完成人物的相貌和
　衣服。

4.最後清稿描線，角
　色繪製完成。

臨摹練習

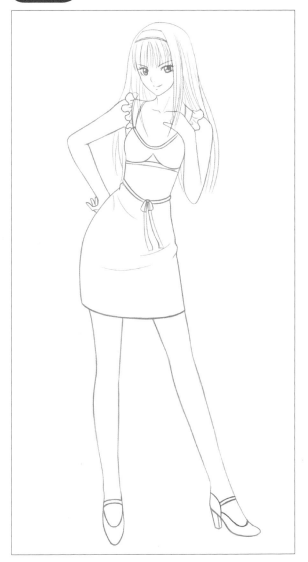

創作練習

大小姐型人物角色

　　身體的繪畫課程的學習到這裡就結束了，下面我們來做幾道題看看自己的掌握情況如何呢？

　　此類人物的特點是，由於生活環境比較好，所以發育很好，身材比較豐滿，穿著方面很講究，長相漂亮，是眾多人追捧的對象。

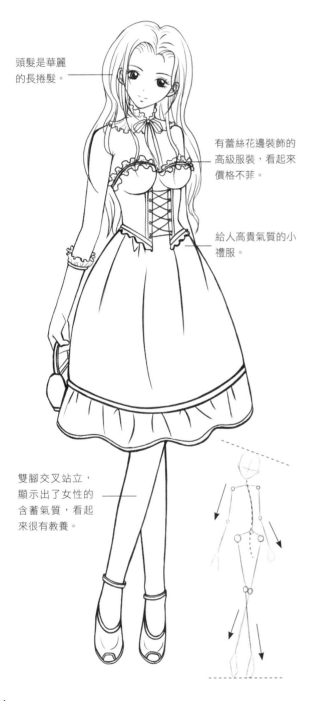

頭髮是華麗的長捲髮。

有蕾絲花邊裝飾的高級服裝，看起來價格不菲。

給人高貴氣質的小禮服。

雙腳交叉站立，顯示出了女性的含蓄氣質，看起來很有教養。

● 兩種類型的大小姐的對照

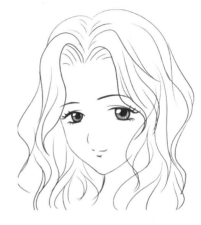

感覺是溫室當中培養出來的高貴小姐，蓬鬆的中分波浪髮型。

任性刁鑽，較為頑劣的被人寵壞的千金小姐，頭髮整齊地向後梳。

● 相同體形不同胸部的幾個例子

普通情況下的女性的胸部。

胸部比較豐滿的情況。

身體不成熟，所謂的有點平胸的情況。

簡單繪製
人物過程

1.首先繪製出人物大
概的動態。

2.接著繪製出人物的
基本體形。

3.繼續完善人物的相
貌和衣服。

4.最後清稿描線，角
色就繪製完成了。

臨摹練習

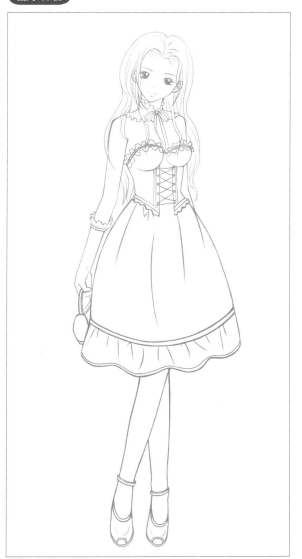

創作練習

運動型女生角色

身體的繪畫課程的學習到這裡就結束了，下面我們來做幾道題看看自己的掌握情況如何呢？

此類人物總是充滿了活力，是性格開朗的少女，有點淘氣，充滿了朝氣，有點假小子的感覺。穿著方面是方便運動的休閒運動系列，很少穿裙子。

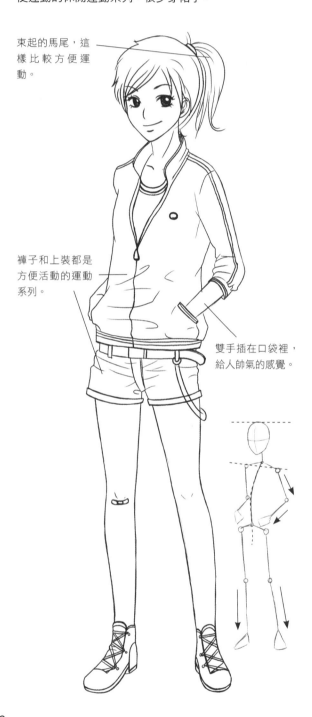

束起的馬尾，這樣比較方便運動。

褲子和上裝都是方便活動的運動系列。

雙手插在口袋裡，給人帥氣的感覺。

● 運動型女生的髮型設計

方便運動的髮型，通常是馬尾和短碎髮，這樣非常有俐落的感覺。

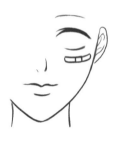

起到修飾作用的突出個性特徵的小細節。

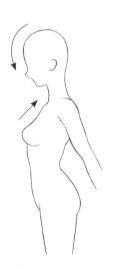 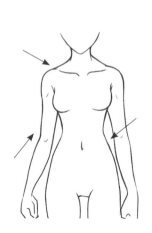

下巴收起來，目光敏銳，看起來像是要戰鬥的感覺。

運動型角色的肩部、腰部等都有肌肉感。

簡單繪製
人物過程

✏️ 練習日誌

年　月　日

1.繪製出人物的大概
動態。

2.接著簡略繪製出人
物的體形和身體各個
部位。

3.完成人物的相貌和
衣服。

4.最後清稿描線，角
色繪製完成！

臨摹練習

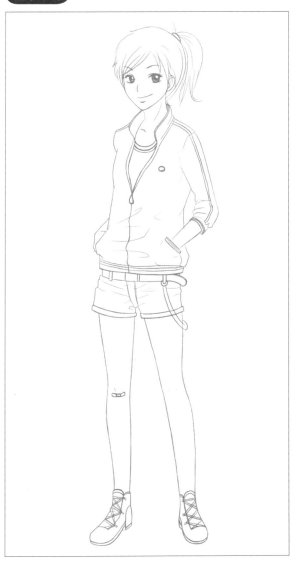

創作練習

運動男孩型角色

身體的繪畫課程的學習到這裡就結束了，下面我們來做幾道題看看自己的掌握情況如何呢？

人物特點是隨意的穿著打扮、整個人散發出來陽光健康的積極向上的感覺。性格外向，充滿了年輕人的朝氣。

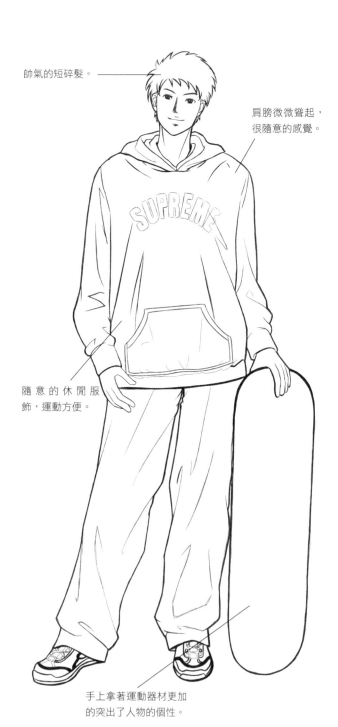

帥氣的短碎髮。

肩膀微微聳起，很隨意的感覺。

隨意的休閒服飾，運動方便。

手上拿著運動器材更加的突出了人物的個性。

● 聳肩的模式圖是呈V字型的

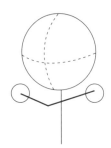

我們用模式圖簡單地來了解一下聳肩的這個動作。

● 胳膊的動作會使肩線和胸線發生變化

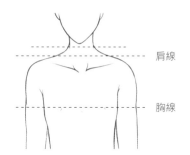

肩線

胸線

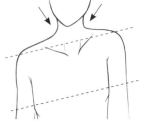

抬肩時要注意，隨著肩膀的上抬，人物的胸線也要跟著上抬。

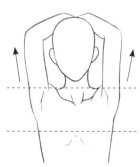

當雙臂都向上舉時要注意肩膀和手臂的走向。

簡單繪製
人物過程

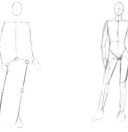

1.繪製出人物的基本
動態。

2.接著繪製出人物的
大概體形和身體各個
部位。

3.完善人物的相貌和
衣服。

4.最後清稿描線，角
色就繪製完成了。

臨摹練習

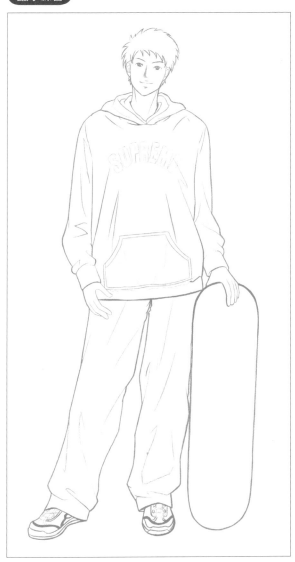

創作練習

89

老師型人物角色

身體的繪畫課程的學習到這裡就結束了，下面我們來做幾道題看看自己的掌握情況如何呢？

此類人物比較嚴肅、不苟言笑、做事果斷、頭腦冷靜，是擅長思考的智慧型女性，天生具有領導的氣質，穿著方面也很嚴謹。

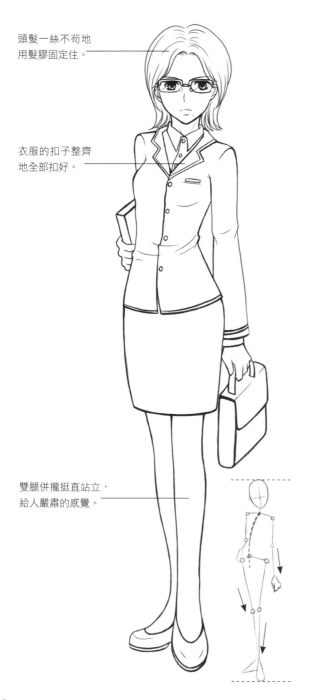

頭髮一絲不苟地
用髮膠固定住。

衣服的扣子整齊
地全部扣好。

雙腿併攏挺直站立，
給人嚴肅的感覺。

● 物品對人物有修飾作用

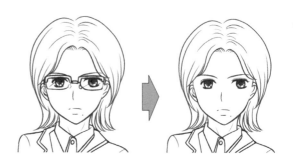

我們一眼就可以看出來戴上眼鏡的人物看起來更為嚴肅，沒戴眼鏡的人物缺乏特別強的氣勢，所以適當的物品對人物性格起到了很大的烘托作用。

● 嚴肅形人物上半身為四方形比較好

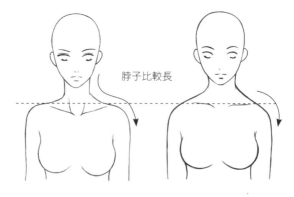

脖子比較長

嚴肅類型的體形要注意肩部的塑造，以得到嚴肅的感覺，如果胳膊太粗的話，感覺就像是肌肉發達的角色。

可愛類型的體形，脖子比較短所以要強調肩膀的圓潤，而整體也要有一個圓的印象。

簡單繪製
人物過程

 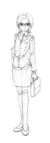 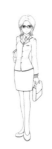

1.繪製出人物的基本
動態。

2.接著繪製出人物的
體形大輪廓。

3.對於人物的相貌和
衣服深入刻畫。

4.最後清稿描線，角
色繪製完成！

臨摹練習

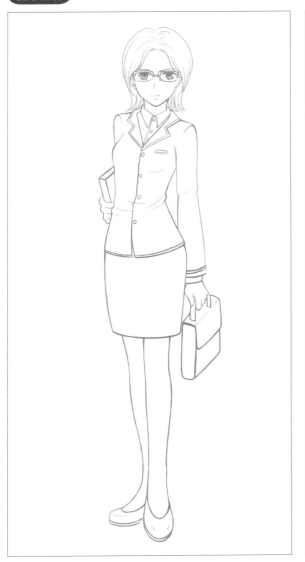

創作練習

和藹校長型角色

身體的繪畫課程的學習到這裡就結束了，下面我們來做幾道題看看自己的掌握情況如何呢？

此類人物身材不高，處於發福的狀態，表面看上去有點嚴厲，但是心地善良，性格方面也很隨和，是大好人的類型。

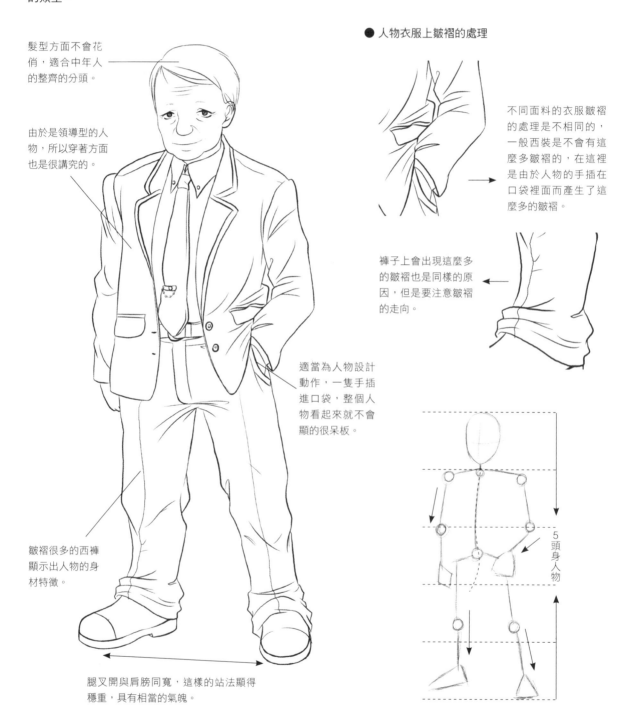

髮型方面不會花俏，適合中年人的整齊的分頭。

由於是領導型的人物，所以穿著方面也是很講究的。

皺褶很多的西褲顯示出人物的身材特徵。

適當為人物設計動作，一隻手插進口袋，整個人物看起來就不會顯的很呆板。

腿叉開與肩膀同寬，這樣的站法顯得穩重，具有相當的氣魄。

● 人物衣服上皺褶的處理

不同面料的衣服皺褶的處理是不相同的，一般西裝是不會有這麼多皺褶的，在這裡是由於人物的手插在口袋裡面而產生了這麼多的皺褶。

褲子上會出現這麼多的皺褶也是同樣的原因，但是要注意皺褶的走向。

5頭身人物

簡單繪製
人物過程

 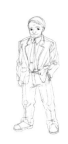

1.首先繪製出人物的基本動態。

2.繪製出人物的大概體形及身體各個部位之間的關係。

3.進一步細化人物的相貌和衣服。

4.最後步驟是清稿描線。角色繪製完成。

臨摹練習

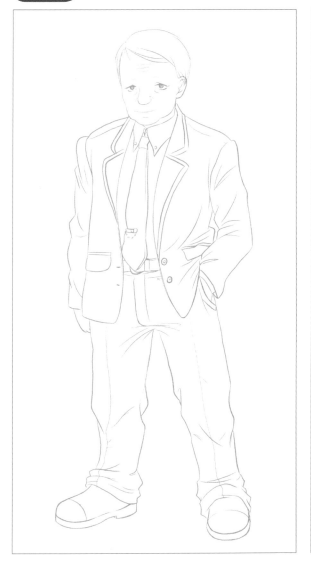

創作練習

本章角色繪畫課程的學習到這裡就結束了，下面做幾道題目來了解一下你到底掌握了多少知識吧！

【問題 **1** 】已經給出了人物的外形，下面來為人物添加上你自己所喜愛的衣服樣式吧！

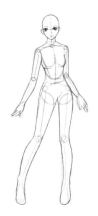 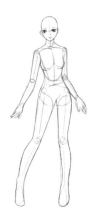 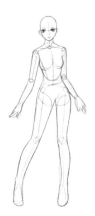

【問題 **2** 】根據人物的結構圖來創造出自己喜歡的角色類型吧！

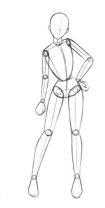 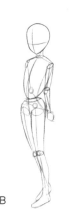 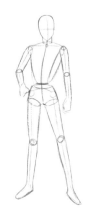 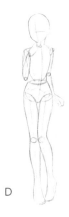

A B C D

【問題 **3** 】選擇出下面幾種類型當中屬於兒童類體形的一個。

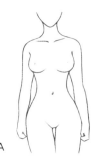 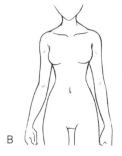 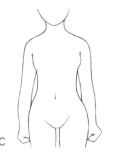

A B C

● 第三題提示：兒童的身材最大的特點就是胸部尚未發育，身材類似於圓桶型，整個人看上去很圓潤。

答案 ☐

正確答案應該是：C

結束語

本書主要講解的是校園人物角色，透過觀察我們就會發現，在地球上生活著數十億的人，所以在漫畫的世界之中也同樣有各種各樣的角色的存在。我們透過臉部和身體的各個不同的組合可以繪製出數以萬計的漫畫人物，發揮自己的想像力和創造力，為人物增添獨有的個性，繪製出生動有魅力的角色。

我們最初繪製角色時，常常為無法表現出人物的特點而苦惱吧！要怎麼才能繪製出個性迥異的不同類型的人物呢？透過本書的學習，你就會發現原來創造一個角色不是只換個髮型就可以完成的事。

獨特的填寫式版面，讓我們在學習後有立刻拿筆練習的衝動！在臨摹的過程中讓你會有很多技巧上的收獲，如果不親自拿起筆來畫一遍的話，是很難發現這些小細節的存在的。還可以發現一些自己平時作畫時候的習慣性錯誤，並及時糾正。只是一些細微的改變就能讓畫面改頭換面，這樣臨摹練習的方法會讓我們的繪畫技術大大提高。就讓我們立刻開始練習吧！

本書由中國青年出版社授權台灣北星圖書事業股份有限公司出版

國家圖書館出版品預行編目資料

新漫畫教室：角色繪畫篇/C.C動漫社編著

——初版. 　台北縣永和市：北星圖書，

2009.02

面；　公分

ISBN 978-986-84905-1-2 （平裝）

1. 漫畫　2. 繪畫技法

947.41　　　　　　　　　　　　97023411

新漫畫教室－角色繪畫篇

發　　　行	北星圖書事業股份有限公司	
發 行 人	陳偉祥	
發 行 所	台北縣永和市中正路458號B1	
電　　　話	886-2-29229000	
傳　　　真	886-2-29229041	
網　　　址	www.nsbooks.com.tw	
E - m a i l	nsbook@nsbooks.com.tw	
郵 政 劃 撥	50042987	
戶　　　名	北星文化事業有限公司	
開　　　本	889 × 1194	
版　　　次	2009年2月初版	
印　　　次	2009年2月初版	
書　　　號	ISBN 978-986-84905-1-2	
定　　　價	新台幣150元　（缺頁或破損的書，請寄回更換）	